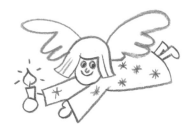

我的第一堂繪畫課

Die Kindermalschule

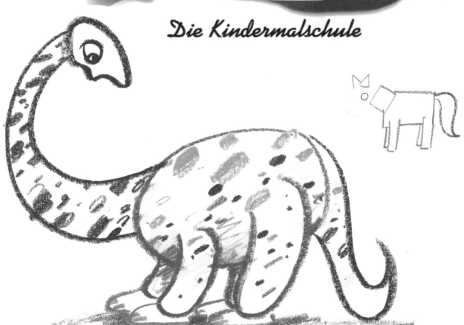

文/ 烏蘇拉‧巴格拿 *Ursula Bagnall* 　圖/ 布萊恩‧巴格拿 *Brian Bagnall* 　譯/ 高鈺婷

我的第一堂繪畫課 開課囉！

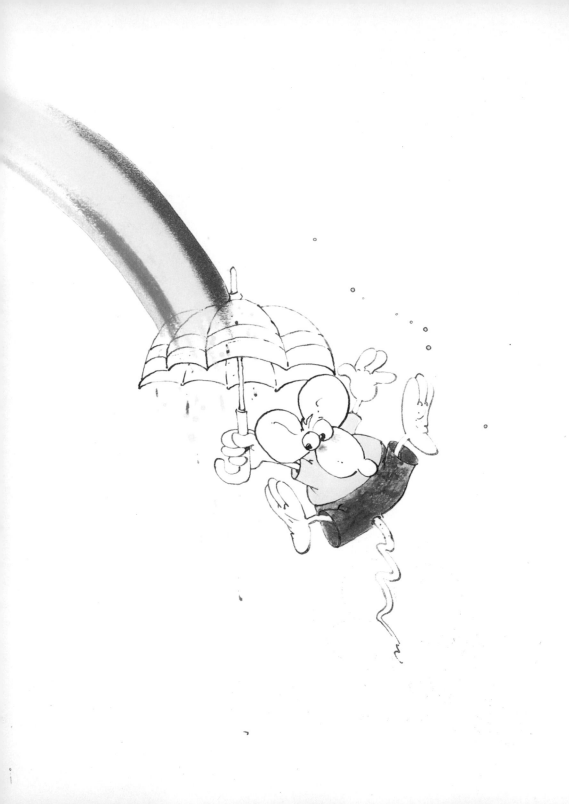

序言

大家一起來畫畫

給家長們的話：

　　小孩子們都會塗鴉。在他們學會開口說話前，已經可以隨手拿起顏料、鉛筆或蠟筆，在紙上塗塗抹抹，沉浸在繪畫的世界裡。他們嘗試用線條和色彩描繪這個充滿圖形的世界。在這個過程中，他們或許會發現自己的作品還不足以完整詮釋所看見的人、事、物，因而感到挫折。其實他們最想要的，不過就是真確畫出他們所看見的東西。

　　此時，家長們可以做的，就是陪在他身邊，引導並激發他的創造力，讓他想畫什麼就畫什麼。但請不要指出他哪裡畫錯、幫他修改，或是乾脆幫他畫。當孩子們發現自己可以發揮自己的能力，盡情用色彩與圖形與這個世界做連結，表達他所看所見時，一個充滿奇妙與想像的世界便頓時在他眼前開啓。而這背後所隱藏的，是更多等著被以各種方式牽引出來的好奇心，

　　這也正是我想藉這本書告訴家長們的：陪他一起來畫畫，在這個學習過程中引導他，創作出擁有個人風格的作品，而不是幫他畫。所以，請帶著孩子一起來探索這個充滿樂趣的繪畫世界吧！

我們需要哪些繪圖工具

其實，我們可以使用家裡現有的工具來畫圖，只要隨手拿起一枝鉛筆和一張白紙，就可以開始畫畫了！當然囉，外面也有賣價格便宜，而且專門用來畫圖的畫筆和顏料。在選購時要特別注意，顏料必須是無毒的、環保的，不小心沾到衣服時可以馬上清洗掉的。

對於初學者來說，粉蠟筆是很好用的工具，可以拿它們來劃線，也可以塗抹大範圍的區塊。而更細微的線條與輪廓，就交給色鉛筆來幫忙囉！

另一種方式，就是用水彩來畫畫。水彩筆分為很多種，如果要畫大面積的背景，適合用大支的水彩筆；如果要畫各種不同粗細的線條，可使用小支的水彩筆。顏料方面，可選擇不透明水彩。不透明水彩的好處在於，當你下次想使用調色盤上乾掉的顏料時，只要加幾滴水，馬上就可以使用，而且顏色不會變淡。由於不透明水彩可以重疊

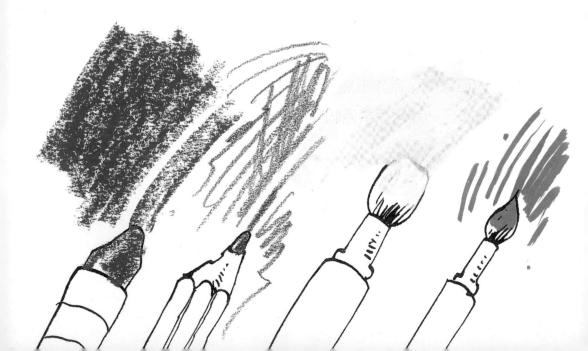

上色，我們可以利用這個特性，修改不喜歡的地方。

　　再來，就是最受許多小朋友們喜愛的彩色筆了，因為只要一打開筆蓋，就可以馬上畫畫，不需任何準備。彩色筆也有粗細之分，你可以依照自己的喜好與需要做選擇。但千萬要注意，別把它們吃進嘴裡了，那味道可是一點都不好，還會讓你生病喔！

　　最後，是畫紙的部份，替自己準備一本專用素描本吧！紙質方面，由於紙張遇水容易產生皺摺而捲起來。如果要畫水彩畫，最好選擇較厚的紙張。

小朋友請準備好工具一起來畫畫

□鉛筆 □白紙 □粉蠟筆 □色鉛筆

□水彩筆 □不透明水彩 □調色盤

□彩色筆 □專用素描本

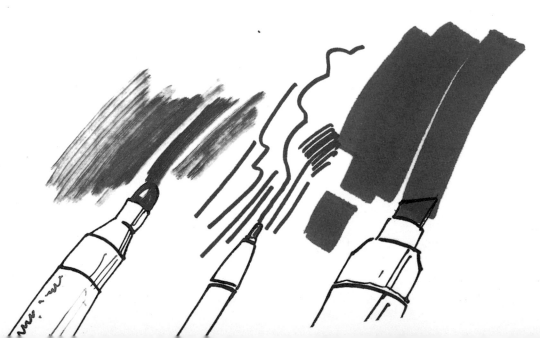

目錄

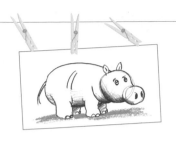

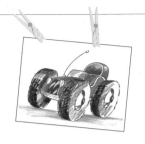

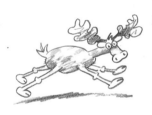

先來練習一些幾何圖形！

　　現在，我們先從簡單的幾何圖形開始畫起。這些都是可以在周遭輕易看見的呢！

　　來，仔細瞧一瞧你的房間，是不是有很多的正方形、長方形、圓形和橢圓形？有沒有看到，電燈是圓的？衣櫃是方的呢？

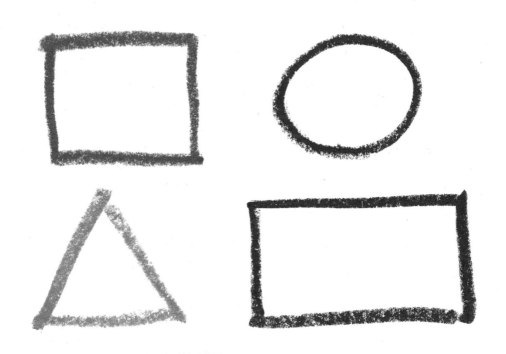

　　小朋友，你也來試一試吧！把上面的幾何圖形畫下來。我們在本書後頭還會陸續用到它們喔！

除了前面提到的幾何圖形外，我們還可以在周遭環境發現其他生動活潑的花樣。想像一下天空中千變萬化的雲朵，有的是不是像波浪般一圈一圈地捲起來呢？在這裡，我已經畫了幾個給你看。

　　來，跟著我一起畫！除了這些，你還可以再想出其他更有趣的圖案嗎？

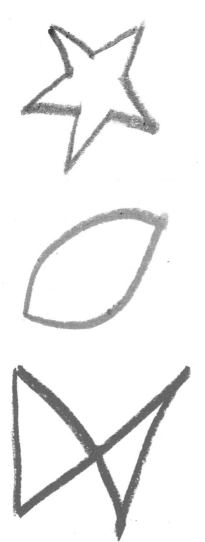
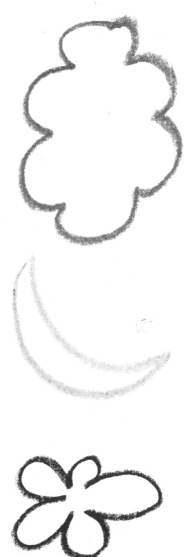

這些圖形可以變成什麼東西呢？

　　如果你想畫一隻可愛的寵物，先仔細看看牠，有沒有發現牠的身體是由哪些幾何圖形組成的呢？現在，就讓我們試著來畫一些家裡飼養的寵物吧！

　　畫泰迪熊和小兔子只需要用到簡單的圓形和橢圓形，畫小狗可以用正方形與長方形，但是小貓就比較複雜一點了。你知道畫貓咪要用到哪些圖形嗎？

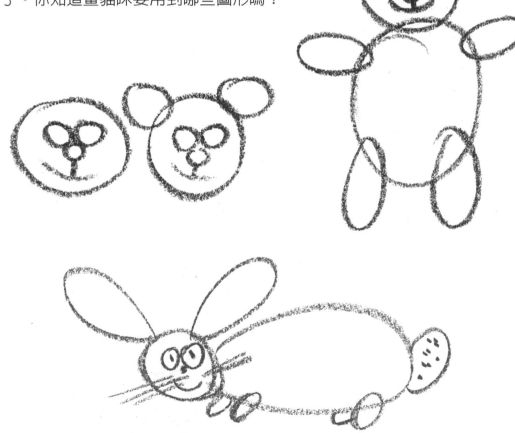

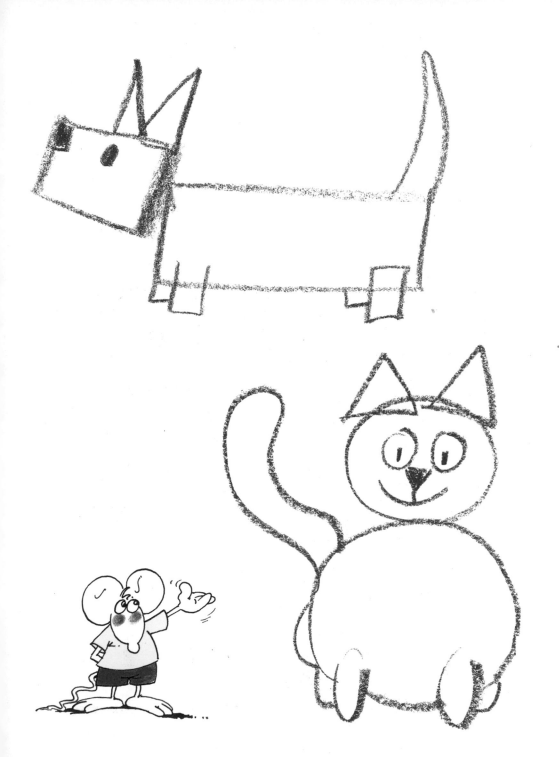

你也許不相信，人的身體也是由各種不同的幾何圖形組成的。我們的頭是圓形或橢圓形的、身體是長方形的，但如果是穿裙子的女生，身體就變成一個三角形囉。

　　小朋友，當你走在路上時，看一看旁邊的行人，想像他們的身體是由一個一個幾何圖形組成的。

　　就讓我們來畫一些簡單的人物線條吧！

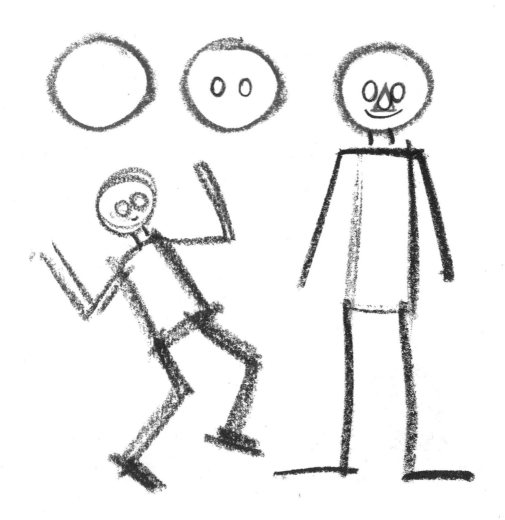

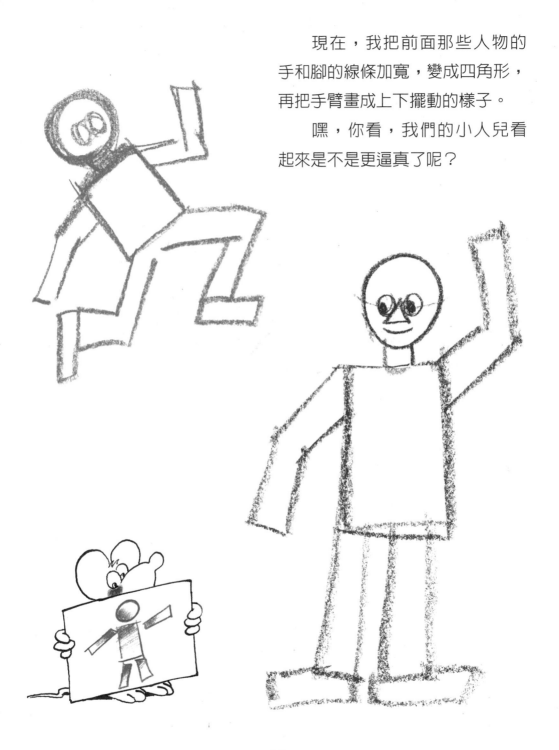

現在，我把前面那些人物的手和腳的線條加寬，變成四角形，再把手臂畫成上下擺動的樣子。

嘿，你看，我們的小人兒看起來是不是更逼真了呢？

你常去動物園嗎？仔細觀察動物園裡的動物，你會發現他們的身體也是由幾何圖形組成的喔！其實，大部分動物的頭都是由許多不同大小的圓圈圈排列組合而成的。下面的老虎和猴子就是很好的例子。

就讓我們來練習畫幾隻簡單的動物吧！

請注意喔！因為體型不同的關係，畫長頸鹿和畫小熊時，會用到的圖形也不一樣。

小熊需要一個大圓圈來表現牠圓滾滾的肚子，但長頸鹿只需要一個小橢圓肚子就好了。可是呢，小熊的脖子只需要一個小小的四方形就好，長頸鹿卻需要一個又細又長的長方形來突顯牠的長脖子。

聰明的小朋友，你還可以找出小熊和長頸鹿其他不同的地方嗎？

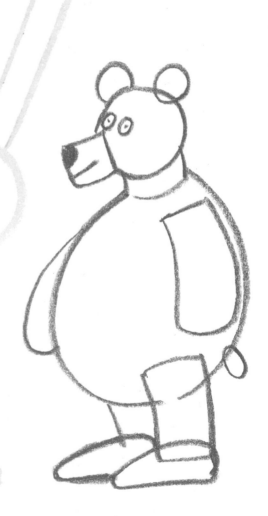

可惜動物園裡沒有恐龍，我們只能看著圖片想像了。
看一看動物園裡還有哪些動物，試著找出他們身上的幾何圖形！
我們用前面學過的幾何圖形，再來畫一些簡單的動物吧！

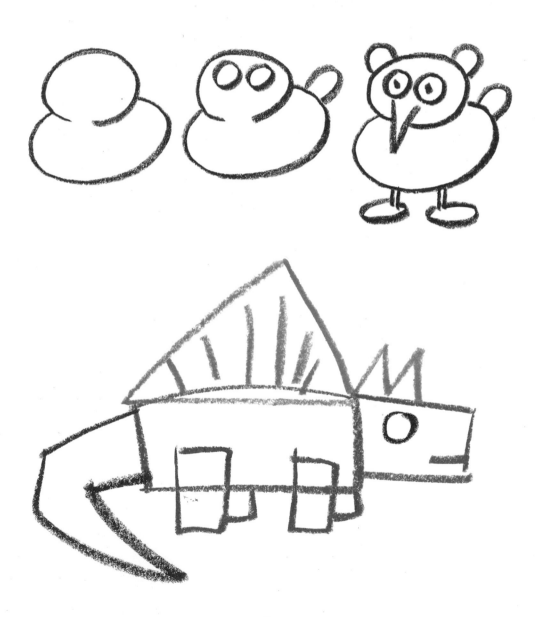

通常，我們畫一般小動物時，只需要用到圓形和橢圓形，但是畫恐龍就不同了。牠有一個龐大的身軀，銳利的背鰭和牙齒，所以我們要替牠加上三角形和長方形。

仔細看看旁邊這隻大恐龍，牠就是由很多圖形組成的。小朋友，試著找找看，你認得出這些圖形嗎？

你也試著動手畫一隻恐龍給自己吧！

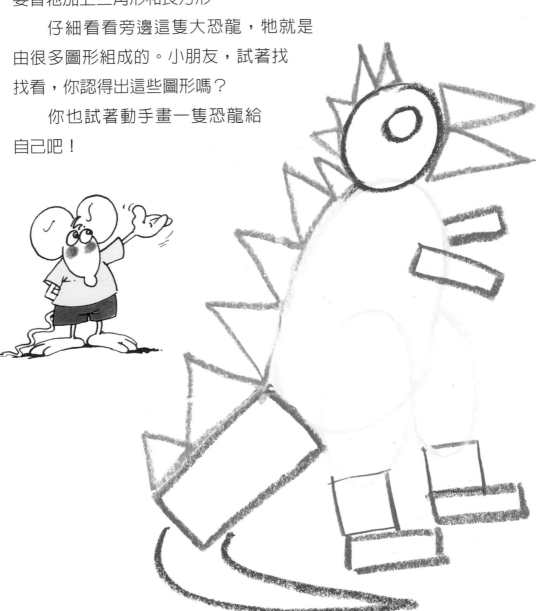

接下來，我們要畫小汽車囉！由於車子是由車頭、車尾和兩邊車身等四個部份組成，從不同角度看，車子都會不一樣。所以，我們在車子身上會發現更多不同的幾何圖形。

　　在這裡，我們只要練習畫最基本的車子就好了。

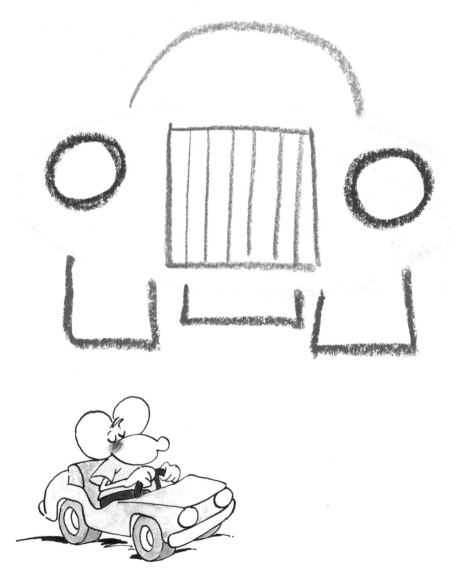

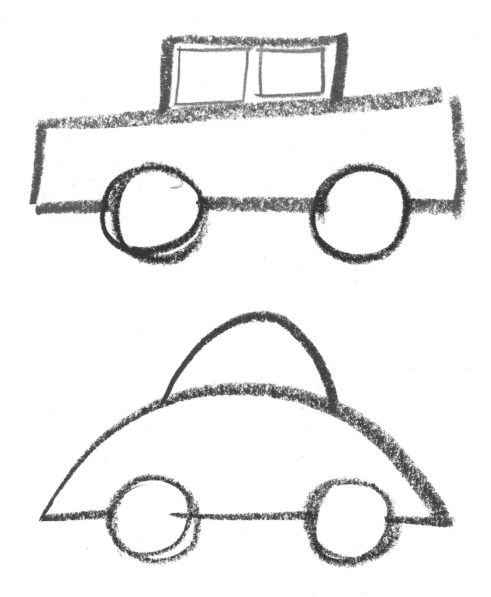

有看過聖誕樹嗎？聖誕樹的形狀是不是像很多大大小小的三角形疊起來呢？聖誕節到來時，我們會在樹上掛滿許多可愛的小飾品，有圓形的、三角形的、長方形等等。現在，先在腦海中想像很多圓滾滾聖誕小球的樣子。

　　那我們就要來畫聖誕老公公了！

　　看，只要用不同大小的圓圈圈，就可以畫出聖誕老公公的臉了。接下來，再加上長方形的身體和三角形的聖誕帽子。別忘了，還有聖誕老公公要送給你的聖誕禮物喔！先畫一個長方形代表禮物盒，加上一點小星星做裝飾。看，我們的禮物變得漂亮多了！

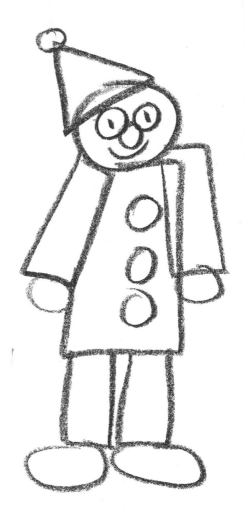

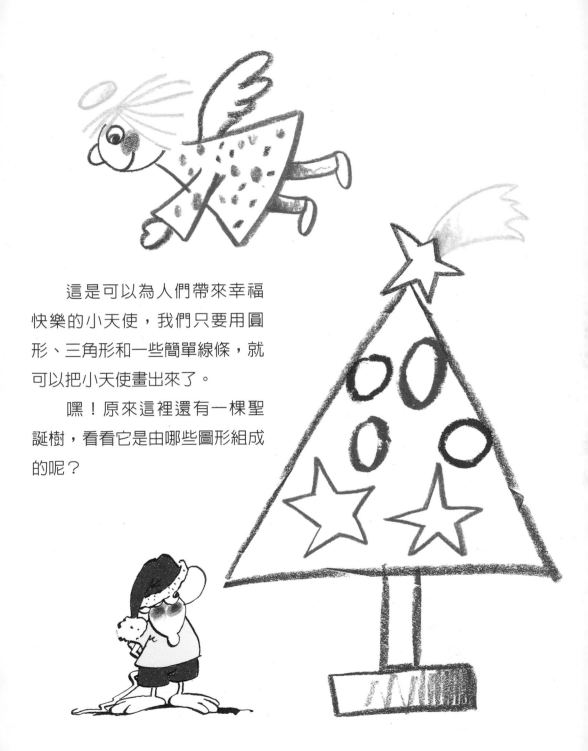

　　這是可以為人們帶來幸福快樂的小天使，我們只要用圓形、三角形和一些簡單線條，就可以把小天使畫出來了。

　　嘿！原來這裡還有一棵聖誕樹，看看它是由哪些圖形組成的呢？

歡迎來到色彩繽紛的世界！

　　我們生活在一個充滿五顏六色的世界。有淺的顏色，有深的顏色，有明亮豔麗的顏色，也有灰灰暗暗的顏色。小朋友，你知道嗎？其實，這些顏色也都有他們的媽媽喔！那就是色彩的三原色：紅色，黃色與藍色。

　　我們把黃色和藍色混合在一起，會變成青綠色；把黃色和紅色混合在一起，就變成橘子色了。

　　你也趕緊來試試這個神奇的調色遊戲吧！

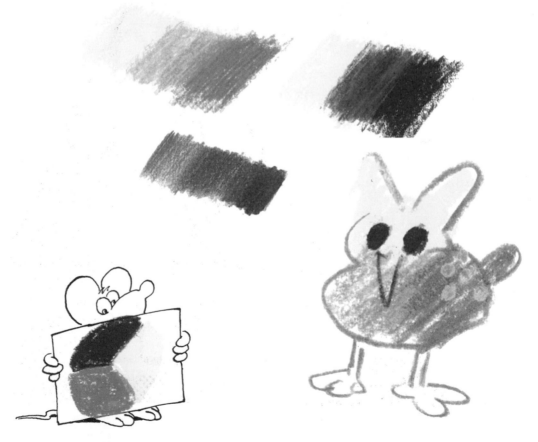

24

　　當我們把某個特定顏色塗在不同
顏色的彩色紙上時，它會變成另一種
顏色喔。這個小實驗告訴我們，畫圖
時不一定只能畫在白色的畫紙上，有
時候，大膽嘗試其他顏色的畫紙，說
不定會產生意想不到的效果。來，拿
一枝粉蠟筆在牛皮紙上塗塗看，你就
知道會出現什麼顏色囉！

當圖形與色彩相遇

　　讓我們翻回第12頁和第13頁，去看看那些沒有色彩的小動物，會不會覺得牠們好像單調了點，看起來一點都不活潑呢？告訴你一個小秘密，只要加上一點顏色，牠們就會變成活蹦亂跳的小貓、小狗和小兔子了！

　　不必太在意這些動物原本的顏色，想塗什麼顏色就塗什麼顏色，顏色是最好的魔術師，會讓每隻動物變得很不一樣喔！

　　右邊五個幾何圖形，你在金魚和小鳥身上有看到這些圖形嗎？

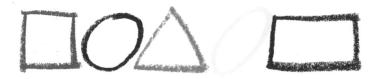

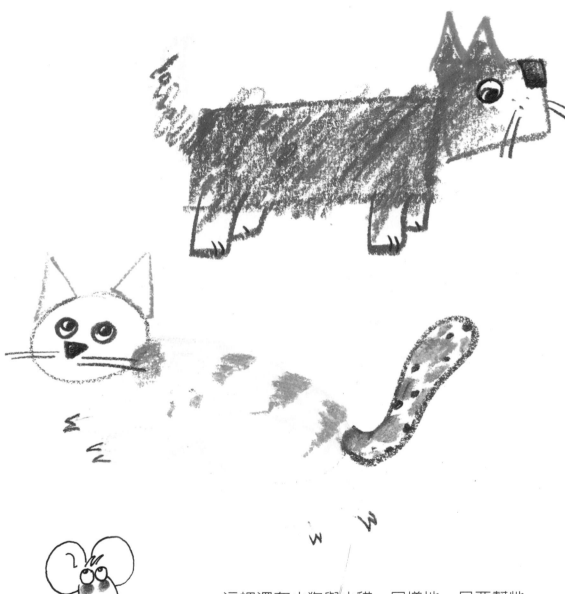

這裡還有小狗與小貓。同樣地，只要幫牠們加上一點色彩，哇，小狗多了毛絨絨的身體，小花貓的花紋和斑點也出現了！

你還想替牠們塗上些什麼顏色呢？

記不記得我們曾經在前幾頁的地方，用幾何圖形與線條來畫人物呢？那些人物看起來都一模一樣，一點也不生動有趣。但是，只要聰明的小朋友幫他們加上一些色彩，他們看起來就會栩栩如生，像真的一樣了。

在右邊這五個幾何圖形之中，小朋友，你在男孩和女孩身上看到哪些圖形呢？

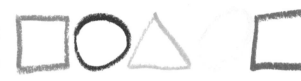

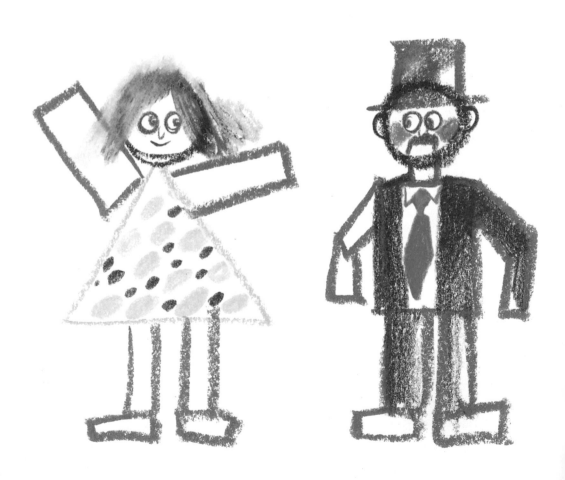

衣服可以顯現出一個人的
特徵與個性，所以在畫人物
時，衣服是很重要的！

你想畫哪些人呢？把他們
畫出來，然後記得幫他們穿上
最漂亮的衣服，讓他們看起來
活潑又真實喔！

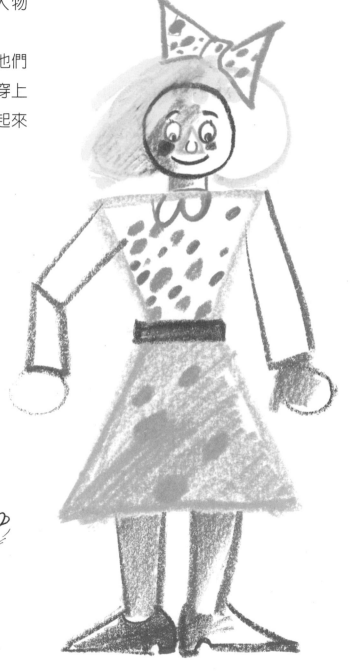

29

除了畫人物之外，我們在前面也畫過了動物園裡的動物。雖然我們可以一眼就看出哪一隻是小熊，哪一隻是長頸鹿，但是牠們看起來一點也沒有精神。其實只要在這些小動物身上加一點色彩，就可以讓牠們變得很獨特喔！

你希望你的動物園裡有哪些色彩繽紛的動物呢？你可以大膽決定自己想要的色彩，不必太在意那些動物真正的顏色。現在就為所有的動物上色，幫自己打造一個獨一無二又活潑的動物王國吧！

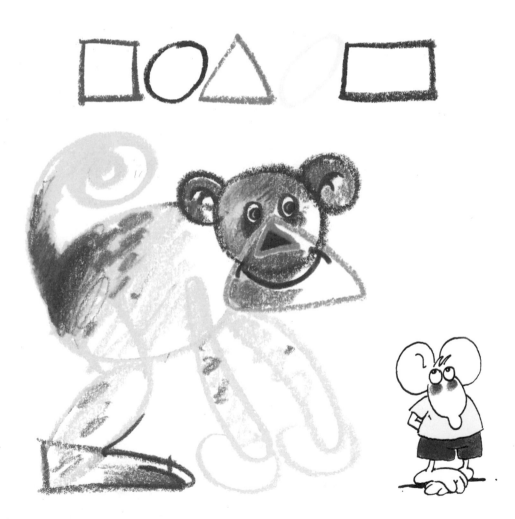

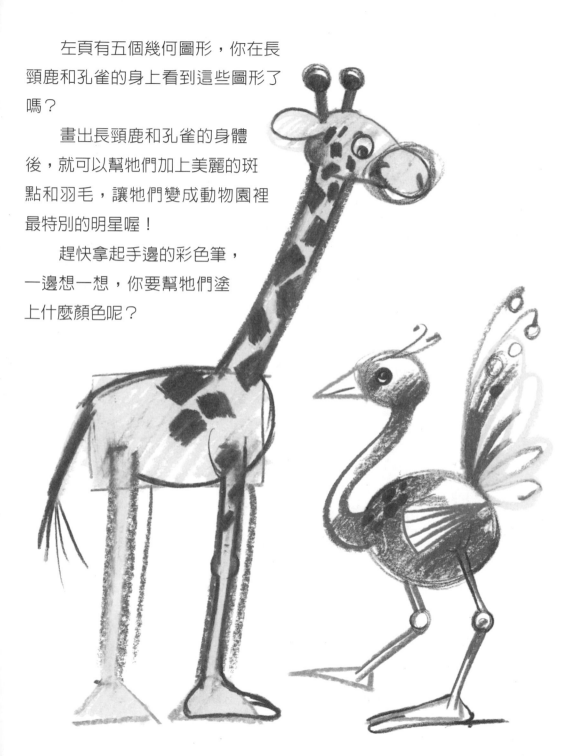

左頁有五個幾何圖形，你在長頸鹿和孔雀的身上看到這些圖形了嗎？

畫出長頸鹿和孔雀的身體後，就可以幫牠們加上美麗的斑點和羽毛，讓牠們變成動物園裡最特別的明星喔！

趕快拿起手邊的彩色筆，一邊想一想，你要幫牠們塗上什麼顏色呢？

還記不記得前面練習畫過的大恐龍呢？沒有顏色的恐龍看起來一點都不勇猛。試著幫自己畫一隻全世界最獨特的恐龍吧！雖然沒有人看過真正的恐龍，但或許其實，所有的恐龍都跟你畫的這隻長得一模一樣喔！那是不是很棒的一件事呢？

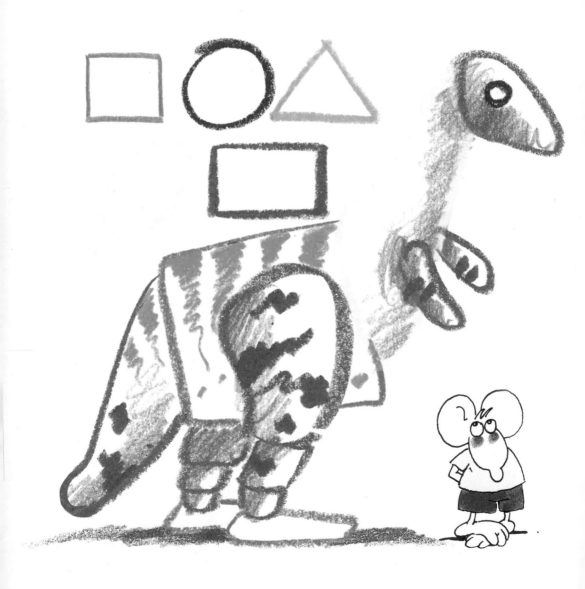

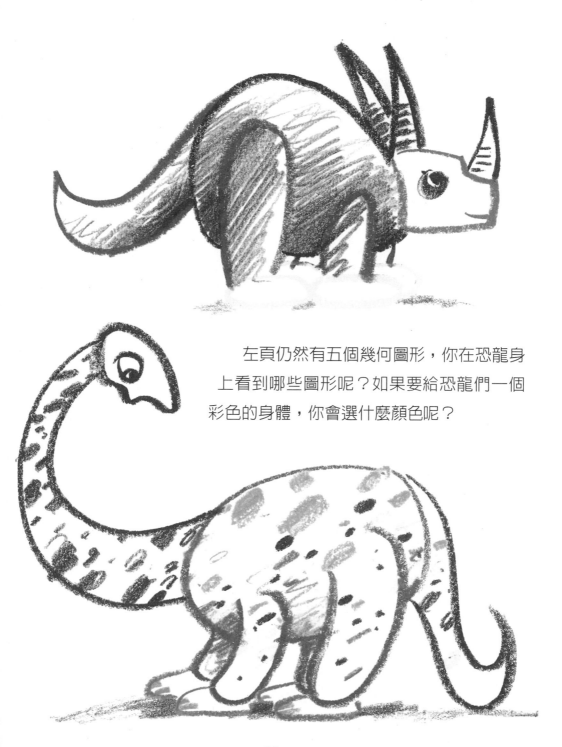

左頁仍然有五個幾何圖形，你在恐龍身
上看到哪些圖形呢？如果要給恐龍們一個
彩色的身體，你會選什麼顏色呢？

記不記得我們在第20頁與第21頁畫的小汽車？沒有顏色的車子看起來一點都不帥氣。我們來替車子加上一點顏色吧！

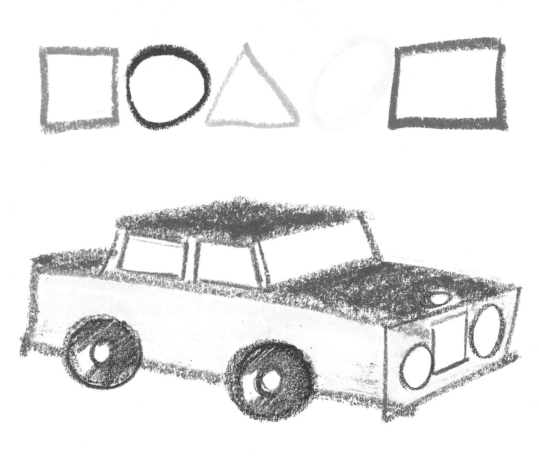

上面有五個幾何圖形，你在小汽車的車身上看到了哪些圖形？

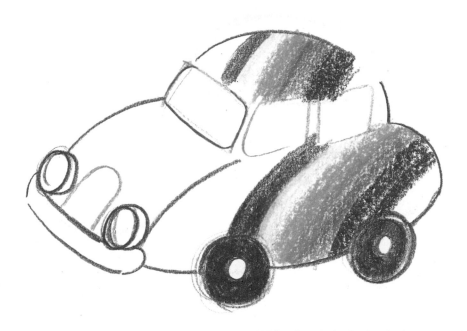

這裡有這麼多台小汽車，我們沒有辦法一下子就看出來哪一台是我們的。不過，只要幫它們塗上顏色以後，就不會認錯啦！

你想替自己的小汽車塗上什麼顏色呢？

不要忘了我們最愛的聖誕節！沒有顏色的聖誕節，一點都不熱鬧。所以，儘管發揮你的想像力，替聖誕老公公和聖誕裝飾品塗上你覺得最炫的顏色，不要在意他們原本應該是什麼顏色。

　　在跟前面一樣的五個幾何圖形之中，我們可以用哪些圖形來畫聖誕蠟燭和聖誕鈴鐺呢？

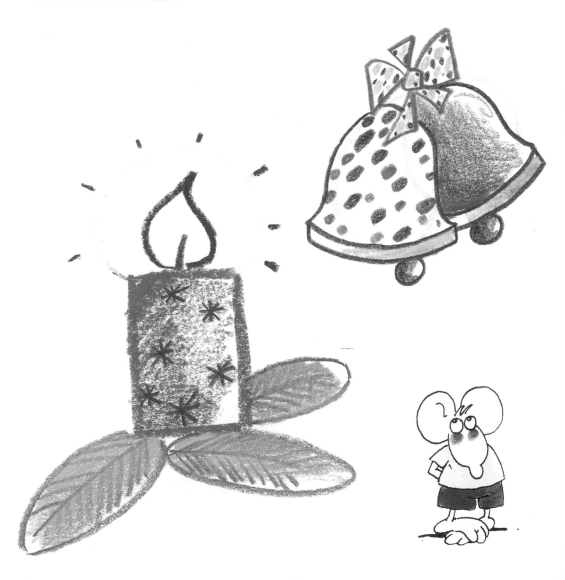

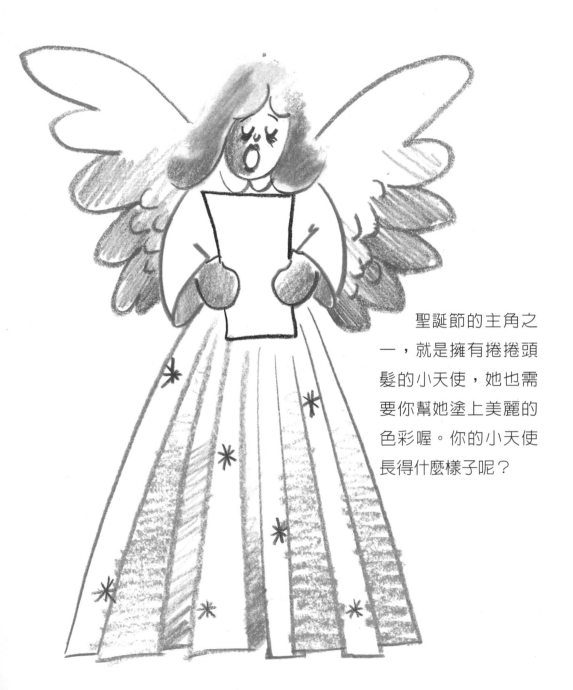

聖誕節的主角之一，就是擁有捲捲頭髮的小天使，她也需要你幫她塗上美麗的色彩喔。你的小天使長得什麼樣子呢？

貓咪

　　小朋友，你仔細觀察過貓咪嗎？由於貓咪的動作比較靈巧，畫起來稍微複雜。但是別擔心，只要運用我們學過的幾何圖形，還是可以把貓咪畫得很好。一開始，先在腦中想想貓咪的樣子，動動筆打個草稿，畫出牠的輪廓。

　　活潑的貓咪不會一直停在原地不動喔，牠們會跑、會跳、會坐下來，有時甚至會舒服地睡著了。

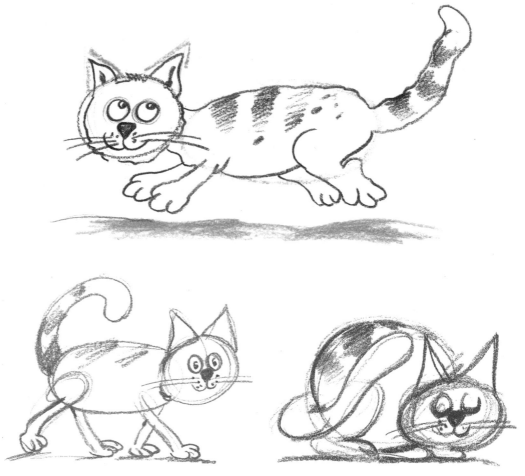

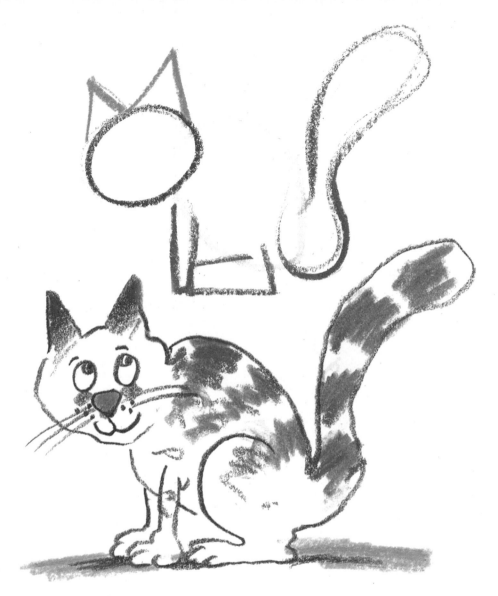

這就來看我是怎麼把貓咪畫出來的吧！如果要畫一隻又肥又懶的大胖貓，我會先用圓形畫出牠的大肚子。接下來換你了，你要怎麼畫出牠的頭呢？來大膽試試看吧。

小狗

　　你一定很喜歡可愛的狗狗吧！狗的種類很多，有大狗、小狗、圓滾滾的胖胖狗、瘦瘦長長的臘腸狗，還有長毛狗、短毛狗等等。小朋友，你有沒有注意到每隻狗的表情都不一樣呢？發揮你的想像力，想想狗狗還有哪些可愛的表情和動作吧！

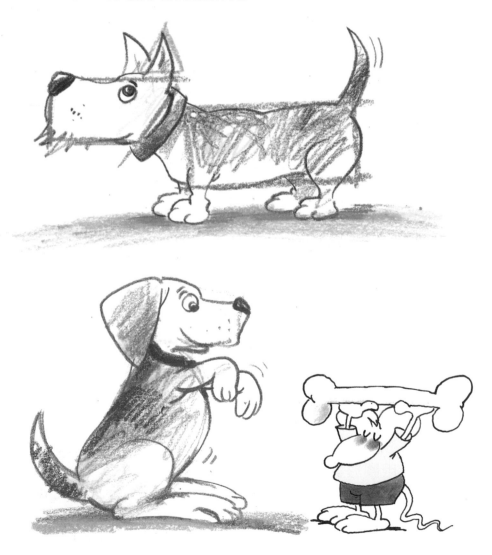

40

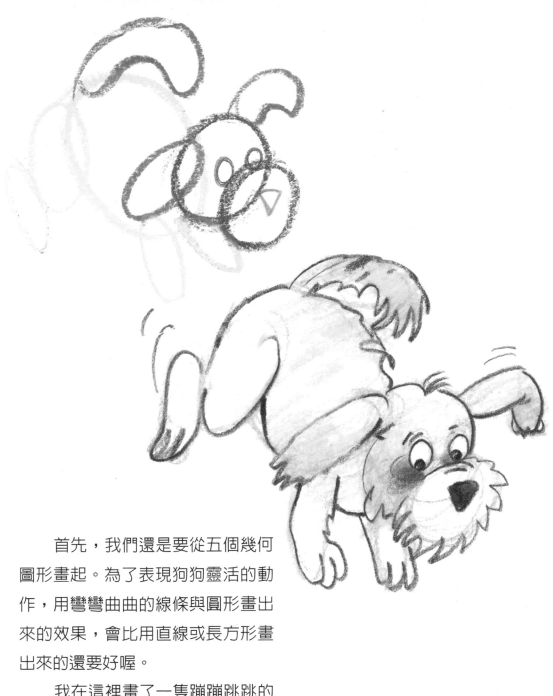

　　首先，我們還是要從五個幾何
圖形畫起。為了表現狗狗靈活的動
作，用彎彎曲曲的線條與圓形畫出
來的效果，會比用直線或長方形畫
出來的還要好喔。

　　我在這裡畫了一隻蹦蹦跳跳的
小狗。你要怎麼畫自己的小狗呢？

小鳥

　　小鳥的羽毛顏色五彩繽紛，畫小鳥可是一件快樂又有趣的事！另外，自由自在、隨意飛行的小鳥，還可以和其他背景互相搭配。如果你畫了一棵樹，可以再畫一隻小鳥在樹上休息；如果你畫了一個房子，可以畫一隻小鳥在屋頂上飛啊飛。或者，你也可以畫一隻在草地上跳來跳去的小鳥。

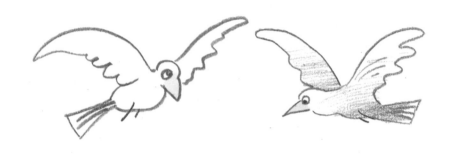

　　當然囉，你也可以運用想像力，創造出其他滑稽有趣的小鳥，長脖子的、短脖子的，大肚子的、小肚子的，扁平嘴的或彎鉤嘴的小鳥，都可以。

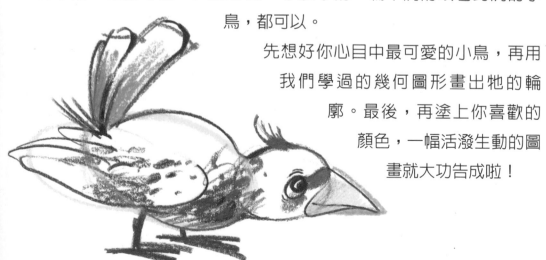

先想好你心目中最可愛的小鳥，再用我們學過的幾何圖形畫出牠的輪廓。最後，再塗上你喜歡的顏色，一幅活潑生動的圖畫就大功告成啦！

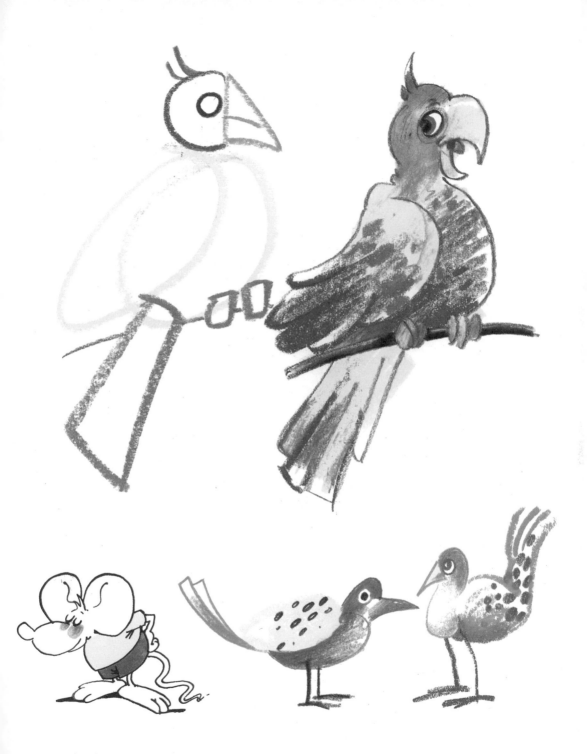

小魚

　　畫魚的時候，也可以變換出許多不同的造型和色彩，就跟前面畫小鳥是一樣的。小朋友一定曾在自己家裡或別的地方看過水族箱，在這個水中世界，是不是有很多五顏六色、奇形怪狀的魚兒游來游去呢？你一定會想，哇！是哪一個藝術家創造了這個夢幻的美麗世界？

先不要羨慕他，只要拿起筆來動手畫畫看，你也可以成為一個小小藝術家喔！

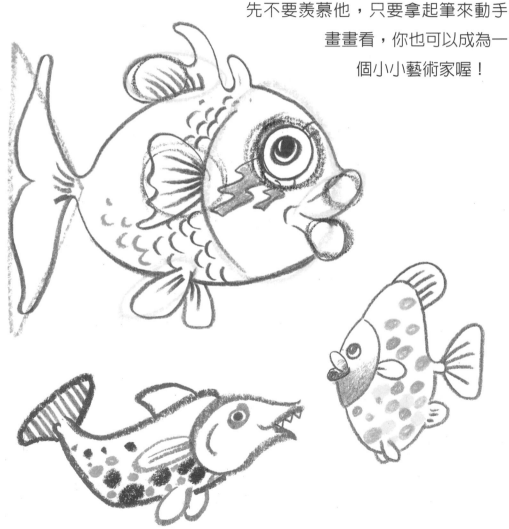

44

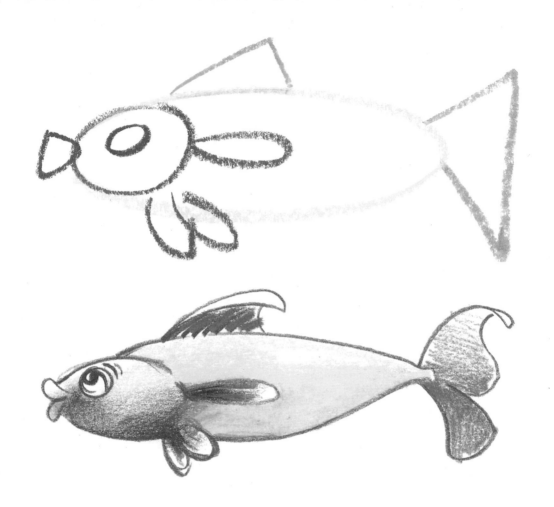

魚的身體最常用到的圖形是橢圓形和長長的三角形，背部魚鰭的部份可以自由發揮，想畫什麼形狀就畫什麼形狀。最後，再用各種顏色塗上一圈一圈的鱗片就可以啦。

你也來試一試，在圖畫紙上創造一個熱鬧的魚類家族吧！

小馬

　　我們要畫的東西越來越有挑戰性囉！接下來要畫的，是比較少見的家畜——馬。雖然很少有人的家裡養馬，但是你一定曾在夢中或現實生活中，幻想自己騎著一匹馬，在大草原上奔馳吧。

　　跟其他動物比起來，馬的確比較不好畫，因為，如果不小心畫錯了一些線條，馬就會變成跟牠很像的牛或驢子了。不過，放心！只要用我們學過的幾何圖形，還是可以正確畫出馬的輪廓。

　　馬主要是由橢圓形、長方形和三角組成的，不要忘了加上一條尾巴——嗯，馬的基本輪廓已經出現囉！接下來，小朋友就可以自由發揮，加上脖子和尾巴上的鬃毛，還有一個可愛的表情。哇，你看！一隻奔跑的小馬出現了。

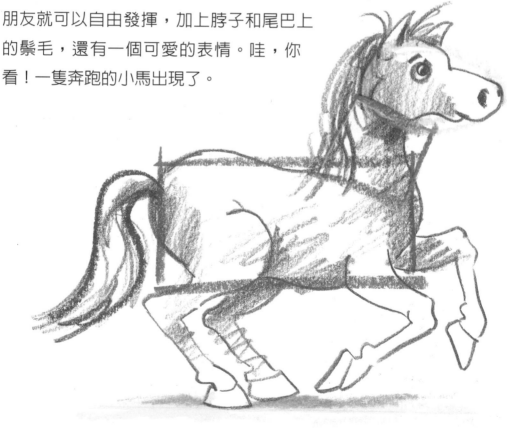

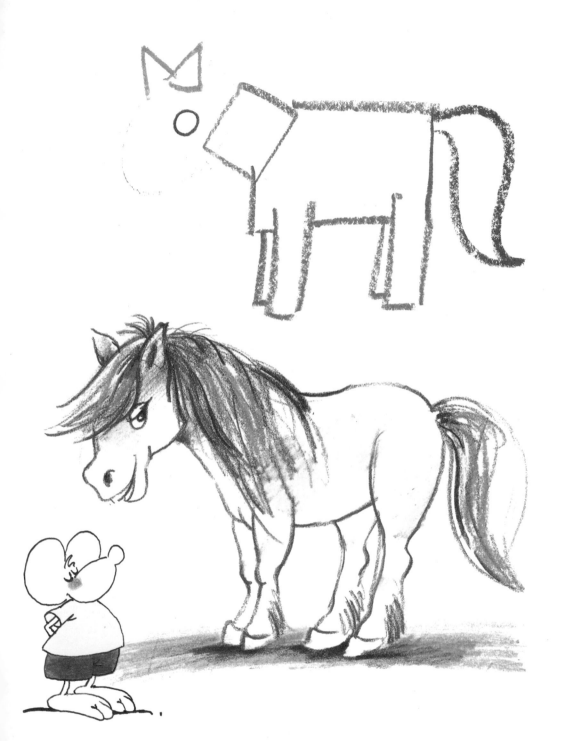

貓咪在哪裡？

　　經過這麼多的練習後，小朋友們一定都會畫動物了。但這樣是不是還不夠？你一定想告訴大家更多跟這些小動物有關的事，牠們現在在哪裡？正在做什麼事？

　　仔細看看左上圖裡的小貓咪，想一想，牠是從地面往天上飛，還是從天上降落下來呢？牠是動也不動地站在原地，還是正在跳舞呢？

你一定猜不到牠現在正在做什麼動作。沒關係，動動手，加上一條直線就可以解決這個問題了。在左下的圖裡，我們清楚地看到，厲害的小貓咪只要用一隻腳，就站在地上了！

　　如果我們把線往下挪一點，像下圖那樣，小貓咪看起來就像是跳起來，或是飄浮在半空中。

你一定不知道，改變畫中物體的大小，會讓看的人產生不同遠近的視覺效果。在左上圖裡，變大了的貓咪，看起來離我們比較近，而變小了的貓咪，如右上圖，看起來離我們比較遠。

如果我們把直線畫在貓咪的身體前，像是右下圖那樣，嘿嘿，牠現在躲到圍牆後面去了。直線的魔術是不是很神奇呢？

你也來試試看，畫出你喜歡的動物，再給牠一條直線來呈現牠。

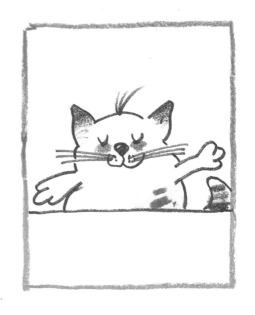

用不同的材料來作畫

其實，我們不一定只能用粉蠟筆或彩色鉛筆來畫畫。日常生活中隨手可得的道具，也可以拿來使用。當然囉，我們也可以把不同性質的繪圖材料應用在同一幅圖畫裡。下面那幅華麗的海底世界，就是用不同的繪圖材料畫出來的，裡面的魚兒和植物看起來不但一點都不奇怪，還非常協調呢！

看看下面這隻多彩多姿的魚，牠那色彩繽紛的鱗片，是用各種水彩調和出來的，而嘴巴是用從報紙剪下來的圖片拼貼而成的。

而旁邊飄來飄去的海草，是先用粗的水彩筆描出輪廓，再用粉蠟筆上色。

底下這隻嚇人的黑色小魚，是用色紙剪成的，再用蠟筆加上各式各樣的斑點。

　　牠旁邊那隻張著大嘴的彩色魚，是用彩色筆畫出來的，而嘴巴和眼睛的部份則是用拼貼方式完成的。

　　那你知道成群結隊的小魚們是怎麼畫出來的嗎？嘿，只要把沾過墨水的手指印在紙上，小魚的身體就完成了。接著再用彩色筆描出眼睛、嘴巴和尾鰭，一隻隻的小魚就大功告成了。

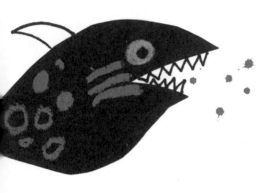
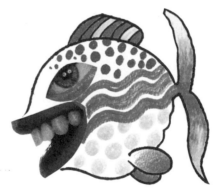

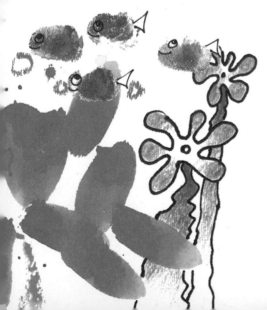

　　至於左邊的海底植物，只要用粗的水彩筆沾顏料，在紙上輕輕壓一壓就可以了，非常簡單。最後，再加上兩株用水彩畫成的紫蘿蘭小花，增加一些活潑的氣氛。

　　瞧！一幅熱鬧的海底世界就這樣完成了！

畫出一幅完整的圖

最後，我們可以綜合前面學過的所有繪畫方式和技巧，例如：幾何圖形、上色法、空間的切割、還有各種動物的畫法，來完成一幅完整的圖畫。

我最喜歡的動物還是貓，那你呢？

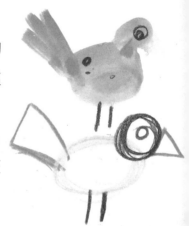

在右頁那幅圖裡，你可以看到站在月亮上的小鳥，是用不透明水彩畫出來的，你一定知道這隻小鳥是由哪些幾何圖形組成的。來，找找看，還有哪些幾何圖形藏在這幅畫裡？

在畫中的天空一閃一閃的小星星，則是先在不同種類的紙上畫好，再剪下來貼到這裡的。

小貓身上的毛是怎麼畫出來的呢？其實很簡單，我先用黃色水彩畫出貓的身體，再塗上幾個紅色斑點就行了。這裡有個小訣竅，最好等黃色水彩快乾的時候再塗上紅色斑點。這樣，即使兩種顏色重疊或碰在一起，也不會發生彼此混雜的情況。

磚牆的畫法很簡單，先用粉蠟筆畫出一格一格的長方形磚塊，再用水彩筆畫出磚塊間的小縫隙。最後，用其他顏色替磚塊上色，一面堅固的大牆壁就完成了。

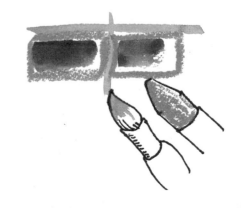

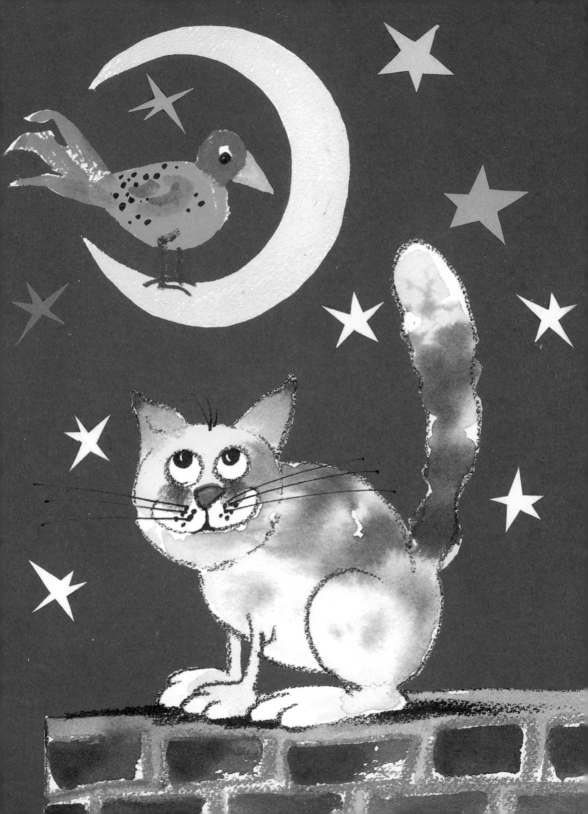

臉部表情

　　小朋友，你是如何辨認出他人的呢？當然是從他的臉和五官來判斷囉。由此可知，在畫人物時，五官表情是非常重要的。我們可以從五官看出，這個人是年輕人或是老人，是好人或壞人，是悲傷的還是快樂的。現在，我們還是像之前那樣，先從幾何圖形開始畫。首先畫出人的頭部和脖子輪廓，然後依序是眼睛、鼻子、嘴巴、耳朵、頭髮等等。

接著，再塗上頭髮和眉毛的顏色，一個小男孩的臉就出現了。不過，如果我只畫出他的脖子和頭，他看起來會很奇怪。所以，我幫小男孩加上衣領和上半身，這樣，整個畫面看起來是不是比較協調了？

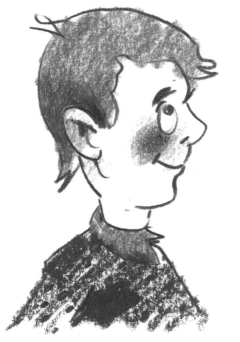

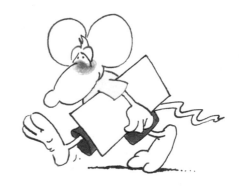

有趣的表情

　　嘿，這裡有各種有趣的表情呢！你有沒有注意到這些人的共同點呢？對了，就是我們一直強調的幾何圖形。這四個人的臉和眼睛都是用橢圓形畫出來的。除此之外，你還可以發現哪些幾何圖形呢？

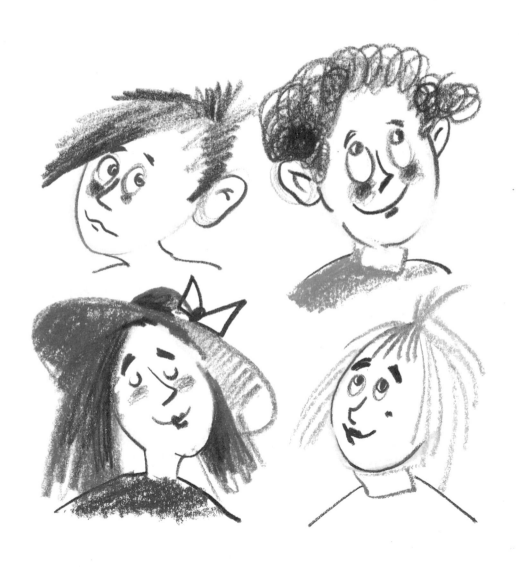

凡是帽子、髮型、眼鏡或鬍子等，都可以改變一個人的造型。這時，若再加上一些顏色的潤飾，每個人物會變得更加栩栩如生，也有自己的個性和特質了。想想看，如果你現在要畫一個海盜，你會怎麼畫呢？

四肢與動作

　　當我們畫人物時，頭部與臉部通常是最容易的，而身體的部份則需要一些技巧。所以，幾何圖形就派上用場囉。有時候，還可以用顏色的深淺來表現光影的變化，讓圖中的人物看起來更有立體感，也更加真實。

　　最難畫的就是手腳四肢了。不過，腳的部份可以輕輕帶過就好，不見得要把整個腳丫子都畫出來，因為，我們腳上總是穿著鞋子啊！至於手的部份，如果不曉得手指頭的動作要怎麼畫，那我們乾脆簡化它，畫出一個圓形的手掌就可以了。不然，就把手藏在背後，讓人看不到它吧！

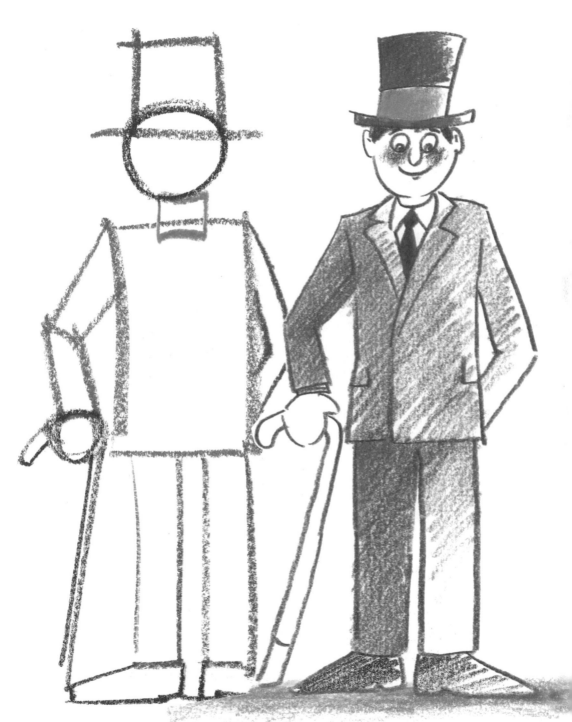

胖與瘦

　　小朋友應該都知道，人有高、矮、胖、瘦之分。所以我們畫人物時也要特別注意這一點。當很多人站在一起時，可以更清楚地看出胖子、瘦子、矮子，和高個子的差別。一個瘦子站在大胖子旁邊時，會顯得更加瘦小；而一個胖子站在一個很瘦很瘦的人旁邊時，他看起來就更胖了。

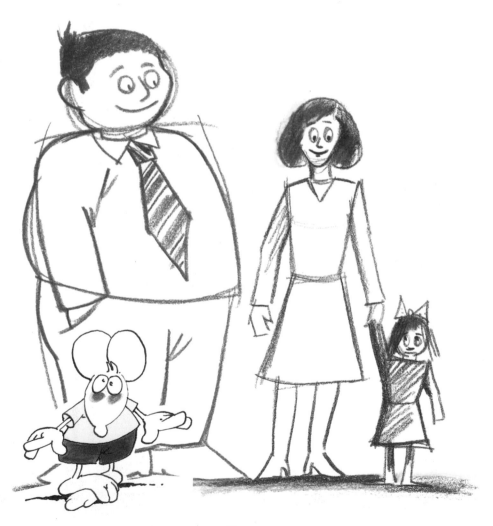

60

其實，畫圖時不必非要完全符合真實的世界，有時候，用一點誇張的筆法來畫圖也沒關係喔！當你不確定該如何下筆時，只要在腦海中先想想需要哪些幾何圖形，就可以輕易地創造出有特色的人物了。

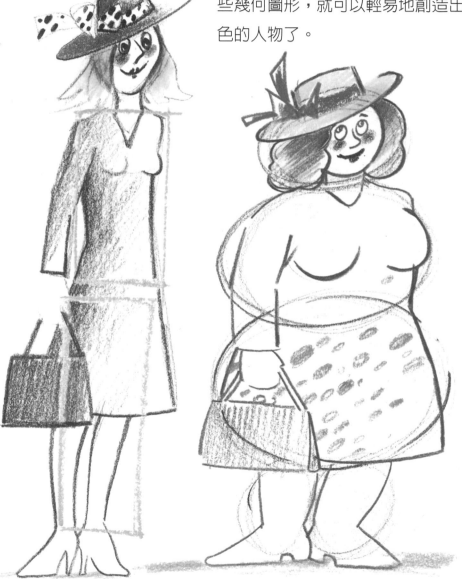

動作

　　如果我們一直畫靜止不動的人物，那是多麼無聊的一件事啊！我們可以躺著或坐著，可以走路或奔跑，也可以跳高或跳舞等等。如果想要畫出生動的人物，可以多看看路上的行人或公車乘客在做什麼事，也可以看看學校裡的小朋友們都在玩些什麼遊戲。看過各種不同的動作後，就可以挑選自己喜歡的來畫了。

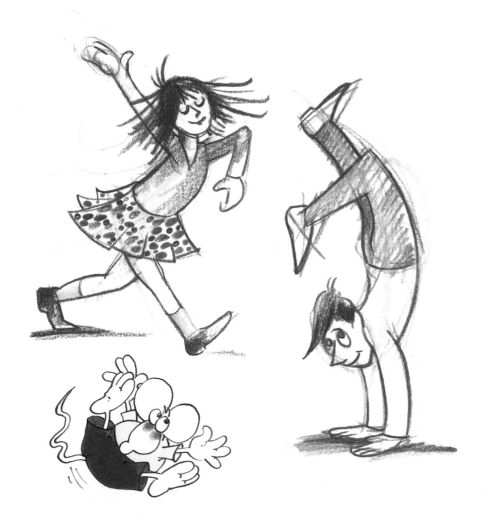

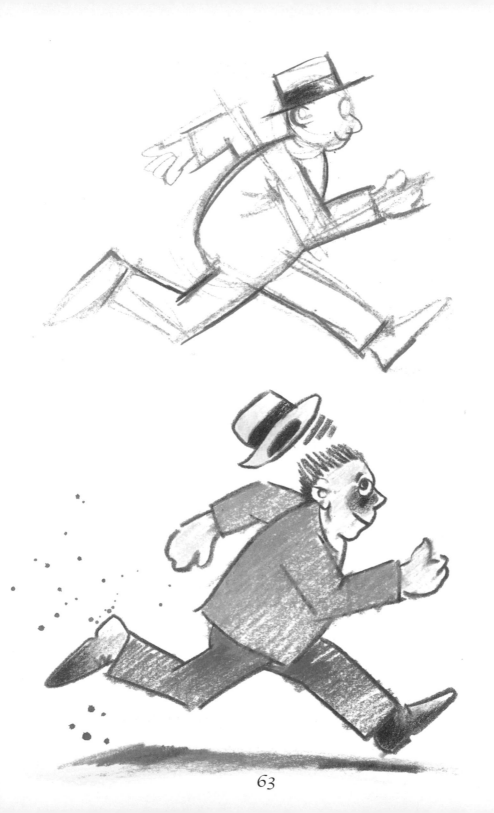

小男孩在哪裡？

　　從前面的練習裡，小朋友們應該已經學會人物的基本畫法，也可以盡情畫出不同類型的人物了。但光畫出這些人還不夠，我們可以告訴大家，他們現在正在哪裡？做些什麼事？

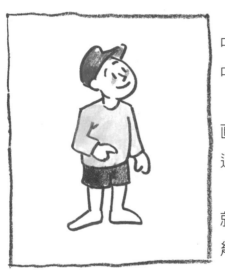

　　我們來看左邊這張圖，你覺得圖畫中的小男孩是站在地面上還是浮在半空中？應該沒有人會知道吧。

　　但我們只要像左下圖那樣多加一條直線在小男孩的腳底下，就可以清楚知道，喔～原來他站在地上呢。

　　如果把那條線往下挪一些，小男孩就變成在上下跳動了（可以在兩旁多加幾條垂線，顯出蹦蹦跳跳的效果）。

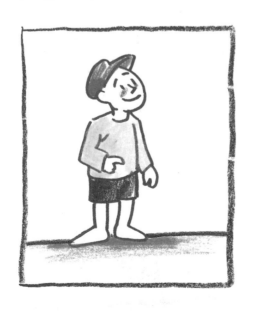

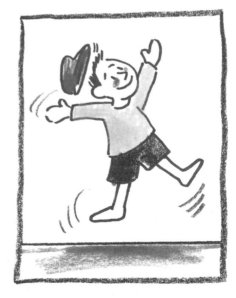

　　小男孩身體的大小可以改變整張圖的空間配置。把小男孩畫得大一點，他看起來會離我們比較近；把小男孩畫得小一點，他看起來會離我們比較遠。

　　如果畫一條線在小男孩的身體前面，哇，小男孩站到牆壁後面去了！

　　你也來試試看，畫出你喜歡的人物，再用神奇的直線來呈現他在圖中的位置。

用不同的材料來作畫

　　就如前面所提，我們不一定只能用粉蠟筆或彩色鉛筆來畫畫，家裡現有的工具也可以用來作畫。例如下面這個快樂的男人，他的褲子和鞋子是用不透明水彩畫的，他的帽子和上衣條紋是用粗的粉蠟筆畫的，而他在上面快樂地跳著舞的那塊草地，也是用粉蠟筆塗的喔！

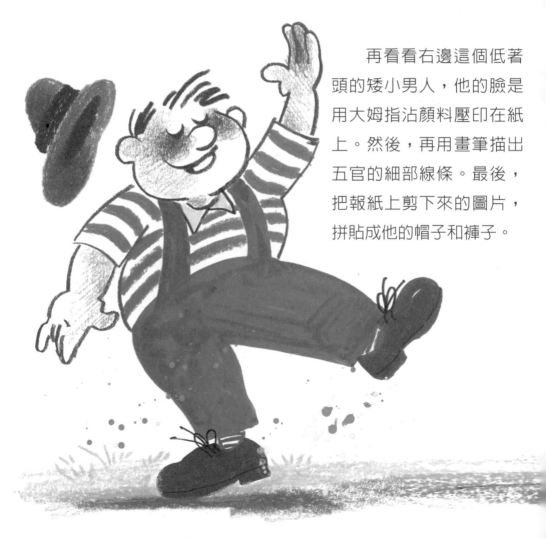

　　再看看右邊這個低著頭的矮小男人，他的臉是用大姆指沾顏料壓印在紙上。然後，再用畫筆描出五官的細部線條。最後，把報紙上剪下來的圖片，拼貼成他的帽子和褲子。

站在矮個子男人身旁的女人，有著一頭用黃色蠟筆畫成的頭髮。哇，天空開始下起大雨了。我們用水彩筆把顏料滴在紙上，就像雨點滴答滴答地從空中落下啦！女人趕緊打開雨傘遮雨，在這裡，我們可以用彩色筆來畫雨傘，表現出雨傘骨架硬梆梆的感覺。至於女人身上穿的洋裝，則是先在別張彩色紙上畫好，再剪下來貼到這裡的。

畫出一幅完整的圖

　　最後，我們再將前面學過的幾何圖形、上色法、空間的切割和各種類型的人物，綜合起來完成一幅漂亮的圖畫。我畫了抱著泰迪熊玩耍的兩個小孩子，那你想畫什麼呢？

　　在這裡，我們要學的是光影效果。我們都知道，如果光線落在物體的某一面，那一面便是亮的，而另一面則是暗的。把這個原理運用在繪畫上，我們同樣可以用顏色的深淺，來表現光線的位置。深色的地方看起來比較暗，淺色的地方看起來比較亮。你瞧，用這種方法，右圖泰迪熊的頭便出現光影效果了。

　　彩色筆是最能表現光影效果的繪圖工具，因為，即使好幾種顏色重疊在一起，也不會彼此混雜。左圖中小男孩的頭髮是怎麼畫出來的呢？先用水彩畫出小男孩的頭髮，等到水彩快乾的時候，再用顏色較深的彩色筆加上一根根頭髮，嘿，光影效果就出現了。

　　小朋友，你一定沒想到彩色筆竟然可以創造出這麼有趣的效果吧。趕緊跟我一起畫，別錯過這個好玩的遊戲囉！

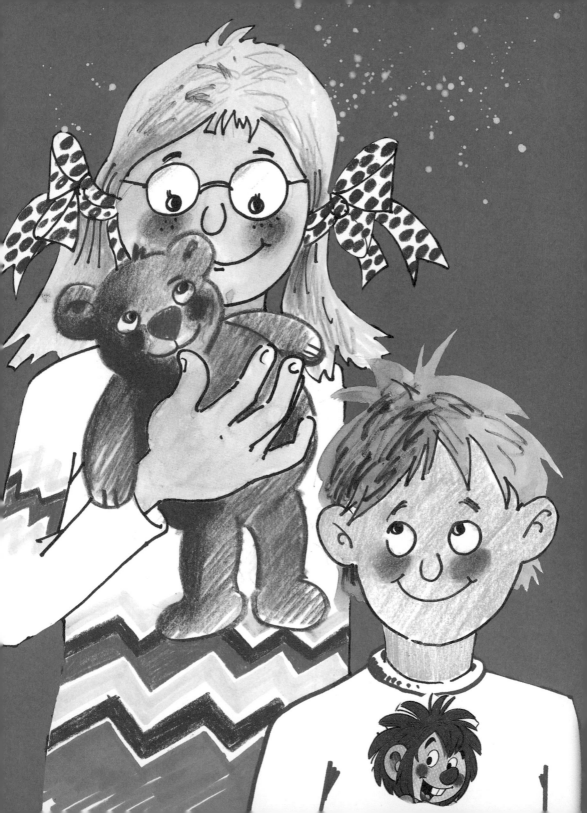

獅子

　　獅子最容易辨認的地方，就是牠脖子上又濃又密的鬃毛。有鬃毛的是公獅，那母獅的特徵是什麼？母獅沒有鬃毛，所以牠看起來像一隻咖啡色的大貓。

　　當然囉，勇猛的獅子不可能永遠待在原地不動，牠會跑會跳，會坐著也會躺著。當我們畫獅子時，可以先從頭部畫起，先畫一個大圓圈，再加上旁邊的鬃毛。接著，用圓形或橢圓形來表示牠的肚子。最後，你希望你的獅子做哪些動作呢？

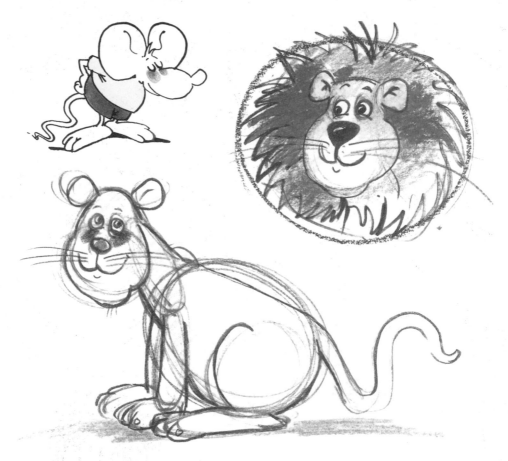

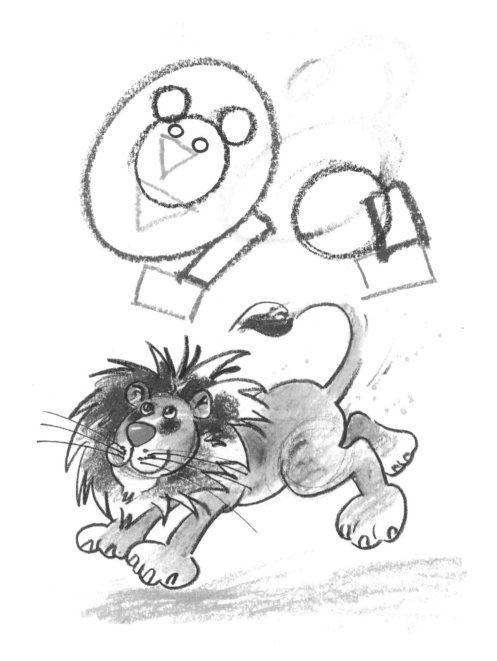

　　我用幾何圖形的組合，畫了一隻正在跳躍的獅子。你也來試一試，用簡單的線條畫出一隻屬於自己的獅子吧！

老虎和其他貓科動物

　　獅子有個跟牠長得很像的親戚，那就是老虎。不同的是，老虎身上沒有鬃毛，而是在棕色的皮毛上，多了一條條的黑色花條紋。另外跟獅子同屬大型貓科動物的，就是身上有深色斑點的花豹，還有全身上下黑漆漆的黑豹等等。別忘了，還有另外一種，就是你自己創造出來的喔！我們一直鼓勵你用自己的想像力，想畫什麼就畫什麼，盡情畫出你心目中的動物。

　　貓科動物的特點在於牠們優雅敏捷的動作，尤其是牠們走路時輕盈的腳步。你可以想像一隻老虎從沉睡的獅子旁走過時，牠那躡手躡腳、小心翼翼的樣子嗎？

　　如同我們前面練習過的，先用幾何圖形構思貓科動物的樣子，就可以很容易畫出牠們的動作了。

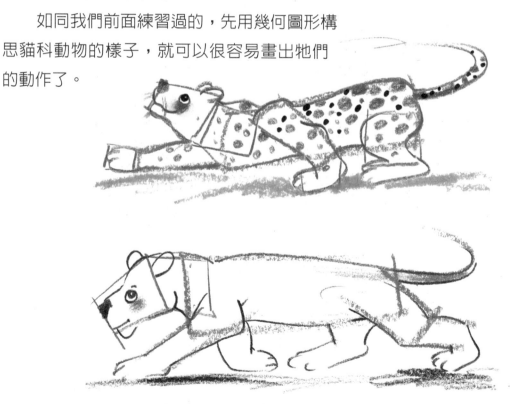

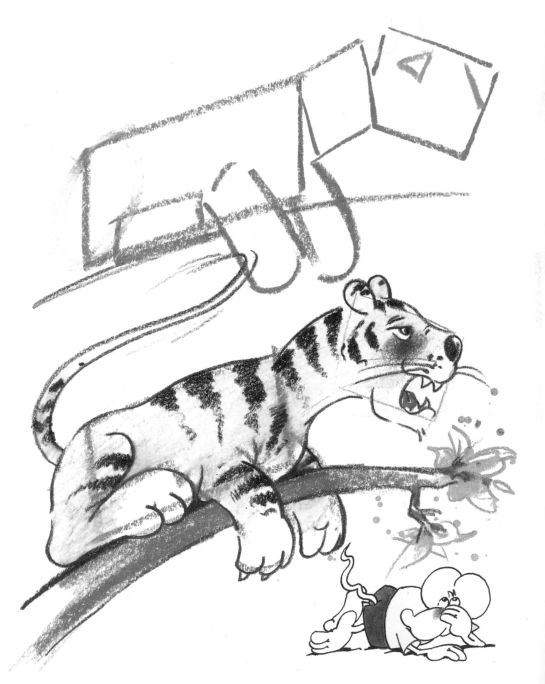

厚皮動物

　　屬於厚皮動物的大象，不僅有一層厚厚的皮膚，身材更是又大又重。跟牠屬於同一家族的，還有河馬和犀牛。

　　試試看，我們可以用四角形和圓形來畫厚皮動物喔！

　　在真實生活中，我們看到的大象、犀牛、河馬等都是灰色的，但小朋友還是可以運用自己的想像力，不論是畫一隻彩色的大象，或者綠色的河馬，都沒有關係。雖然這些動物沒有貓科動物那麼靈活，我們還是可以畫出牠們坐著或躺著時的可愛模樣。尤其是大象，有時還會用牠的長鼻子捲起食物或喝水呢。

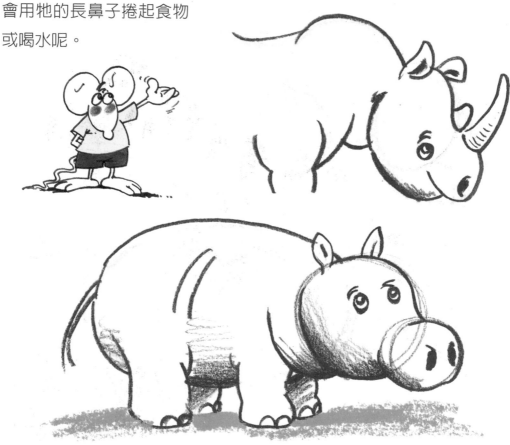

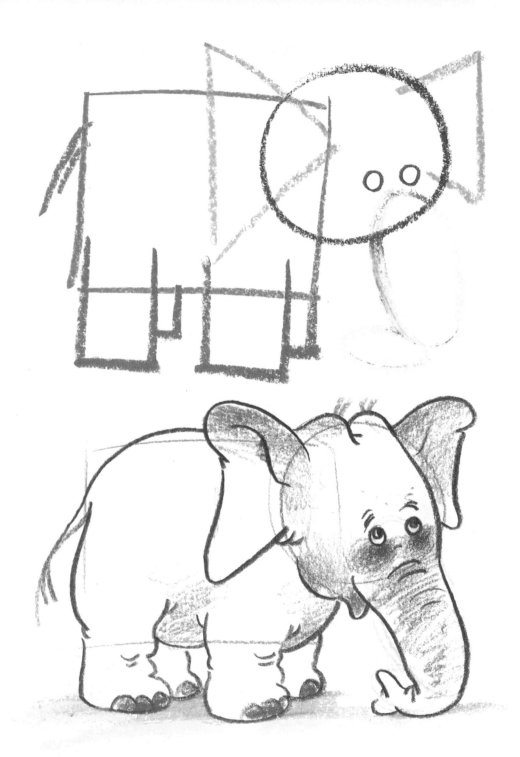

猴子

相信小朋友們在動物園逗留最久的地方就是猴園了，因為猴子們不僅活潑逗趣，還會在遊客面前即興演出，讓大家一看再看，捨不得離開。猴子的種類很多，有胖的、瘦的、大隻的、小隻的，甚至還有彩色花紋的。由於猴子的動作跟人類的很像，所以我們在畫猴子時，有很多姿勢與動作可以選擇。

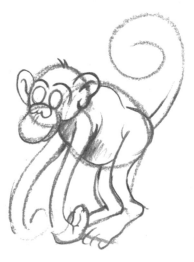

想想看，猴子坐在樹上的模樣是什麼？和同伴們玩耍時又是什麼模樣？試著用我們學過的各種幾何圖形，畫出猴子活潑可愛的動作吧！

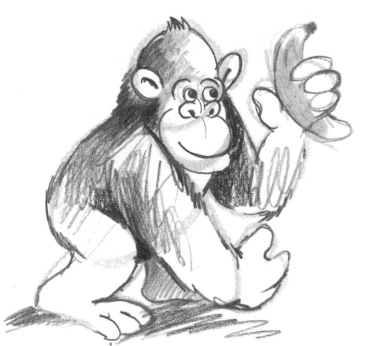

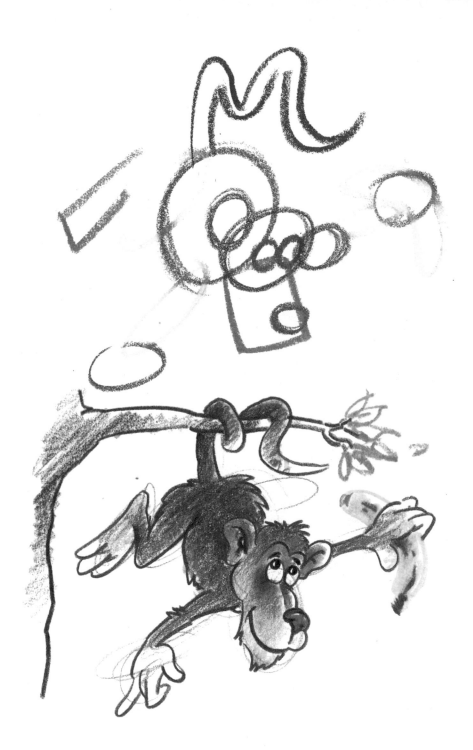

熊

　　我們在一開始的時候，已經練習過怎麼畫泰迪熊娃娃了，可是真正的熊長得和泰迪熊可不一樣喔！不過，儘管如此，熊還是很好畫的。我們只要利用大小圓圈的組合，就可以畫出圓滾滾的熊了。為了不讓熊看起來全身光溜溜的樣子，我們可以在牠身上加一些小線條或鋸齒狀圖案，代表牠那層厚厚的皮毛。

　　右邊就有一隻毛茸茸的小熊，小朋友，讓我們一邊看著圖片一邊動手畫畫看吧！

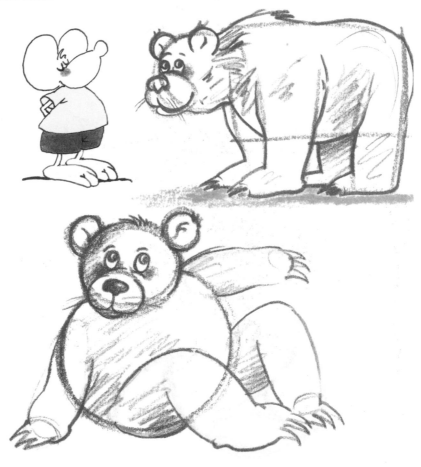

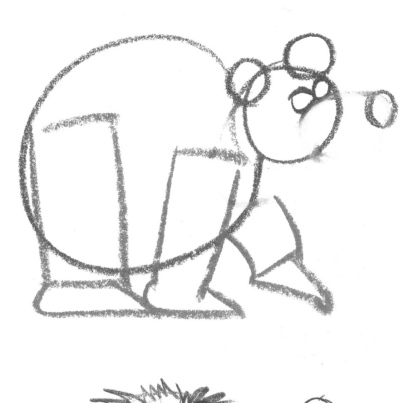

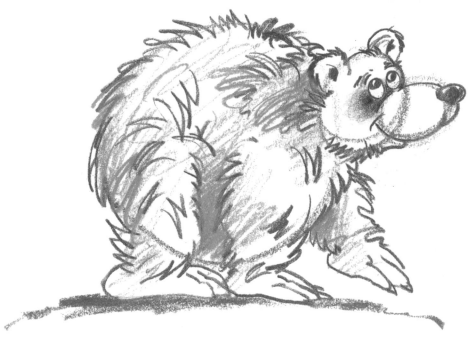

企鵝在哪裡？

　　雖然我們已經學會畫很多不同種類的動物，但這還是不夠的喔！因為我們有時會想多告訴別人有關這隻動物的故事，對吧？

　　例如，你可能會想告訴別人，你畫的這隻動物正在什麼地方，做些什麼事。我們來看一下左上方第一張圖，你看的出這隻企鵝正站在地面，還是從空中掉落下來嗎？或者，牠是在雪地裡滑行？還是在跳躍？你一定看不出來吧。

　　但是，只要加上一條簡單的線條，就像左下角那張圖所示，我們可以很清楚地知道，企鵝正站在地面上。

　　如果把地面那條線往下挪一點，企鵝馬上就變成下圖正在跳躍的動作了。

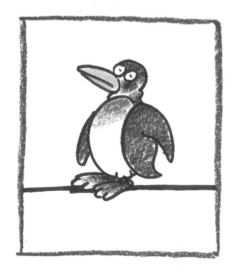

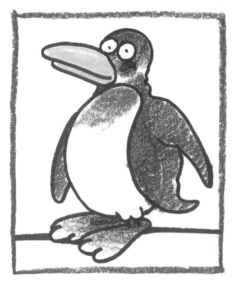

　　畫畫時，物體的大小可以改變
整張圖的空間配置。如果我們把企
鵝畫得大一點，牠看起來會離我們
比較近；相反地，如果把企鵝畫得
小一點，牠看起來就離我們比較遠
了。

　　如果畫一條線在企鵝的身體前
面呢？哇，企鵝躲到牆壁後面啦！

　　你也來試一試，把喜歡的動物
畫下來，再利用直線來呈現牠在圖
中的位置。

用不同的材料來作畫

就如前面一直強調的，我們並不一定只能用粉蠟筆或彩色鉛筆來畫畫，家裡現有的工具也可以拿來使用。

以下面這張圖為例，鵜鶘是用粉蠟筆畫出來的，牠的大眼睛則是從報紙上的圖片剪下來的。

當然，真實世界裡的鵜鶘可不會這麼五顏六色。但我們一直鼓勵小朋友，運用自己的想像力，用你喜歡的顏色和幾何圖形，創造出心中最夢幻的鵜鶘。

而鵜鶘的鱷魚好友是怎麼畫出來的呢？我們先用不同顏色的水彩幫鱷魚著色，再用墨水塗上一點一點的疙瘩。有沒有發現，牠那隻大大的眼睛跟鵜鶘一樣，也是從報紙上剪下來的。

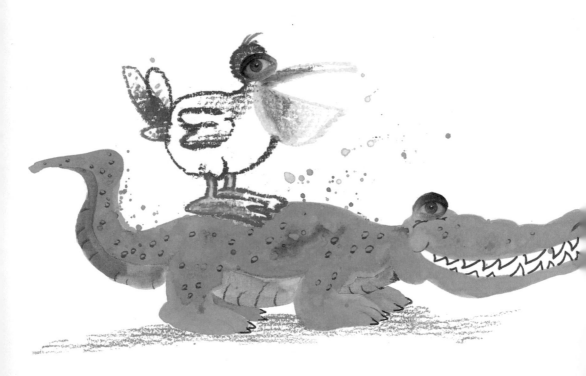

那黑色海豹是怎麼畫出來的呢？我先用細的色鉛筆在黑色的紙上畫一隻海豹，再把牠剪下來就可以了。而海豹站著的地方，是用乾毛筆沾一點紅墨水塗上去的。

　　小企鵝是用彩色筆畫的，在牠圓滾滾的肚子上，我用鉛筆輕輕刷出一些線條，製造出光影效果。

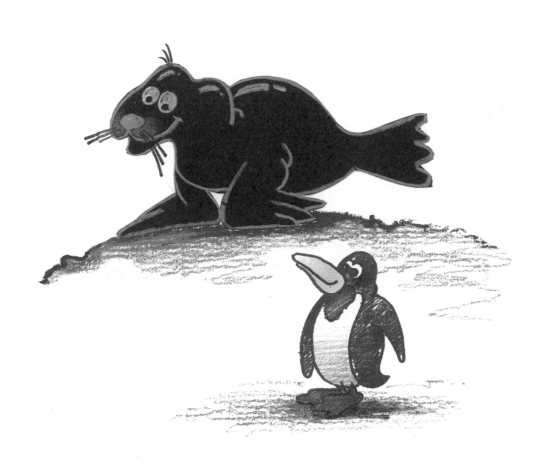

畫出一幅完整的圖

　　練習了這麼多技巧之後，我們還是要將幾何圖形、顏色以及空間配置的概念綜合起來，畫出一幅相當完整的圖。

　　我畫了一幅長頸鹿與頑皮小猴子的有趣組合。一開始不知道怎麼構圖時，我先在別張紙上打草稿，然後再慢慢畫出自己想要的場景。

　　我用彩色筆畫出長頸鹿的輪廓，塗上明亮的黃色，再加上橘色與褐色的斑點，嘿，一隻親切和善的長頸鹿就出現了！

　　至於那隻愛吃香蕉的小猴子，我先用粉蠟筆畫出牠的輪廓，再用水彩上色。在牠手的部分，我特別用紅色與黃色兩種顏色先後上色。在這裡要小心的是，要等黃色快乾時再塗上紅色，以免兩種顏色混雜在一起。

　　我們都知道，眼睛是靈魂之窗，可以表達出一個人的喜、怒、哀、樂。所以，在畫臉部表情時，眼睛是很重要的喔！如果我們在眼睛的地方只塗了兩個黑色圓點當作眼珠，人物的眼神看起來會空洞、沒有生氣。如果我們在眼珠子裡加上白色小圓點，嗯，眼神看起來就很有精神了。比較上面兩個人物的表情，右邊那個眼睛有小白點的人，看起來是不是很有精神呢？

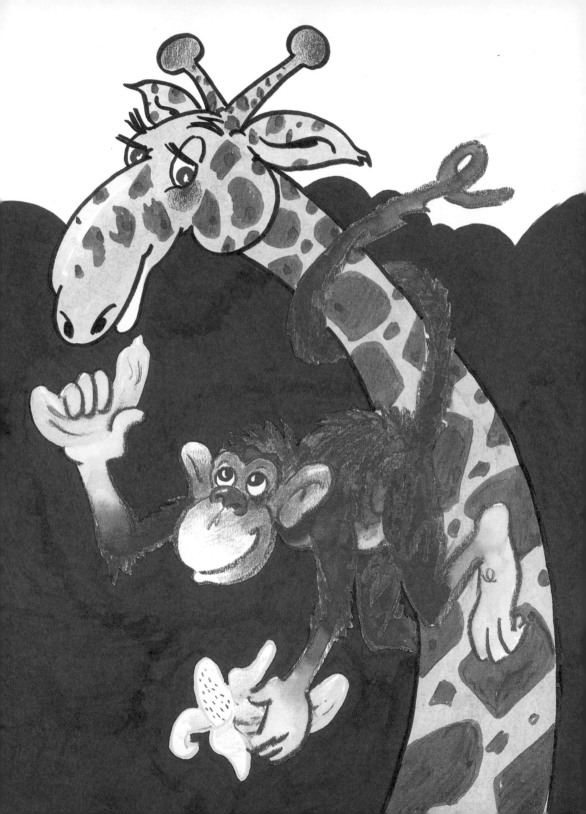

恐龍

　　你知道大約一億年前，我們居住的地球是被什麼佔領嗎？是由許多不同種類的恐龍！在牠們之中，有些是用四隻腳爬行的，有些是用四隻腳站立的，還有一些是用兩隻腳站立的。更驚人的是，有的甚至可以在空中飛翔或是在海裡游泳呢！別忘了還有另一種，那就是我們用想像力創造出來、專屬於自己的恐龍喔！所以，盡情地畫出你心目中的恐龍吧！

首先，我們可以先在空白的紙上打草稿，
用一開始所學的幾何圖形來構圖，創造出屬
於自己的恐龍寶寶。右邊就是我畫的恐
龍，為了讓牠看起來更加活潑可愛，我用
水彩筆在牠身上輕輕刷上了一層顏色。

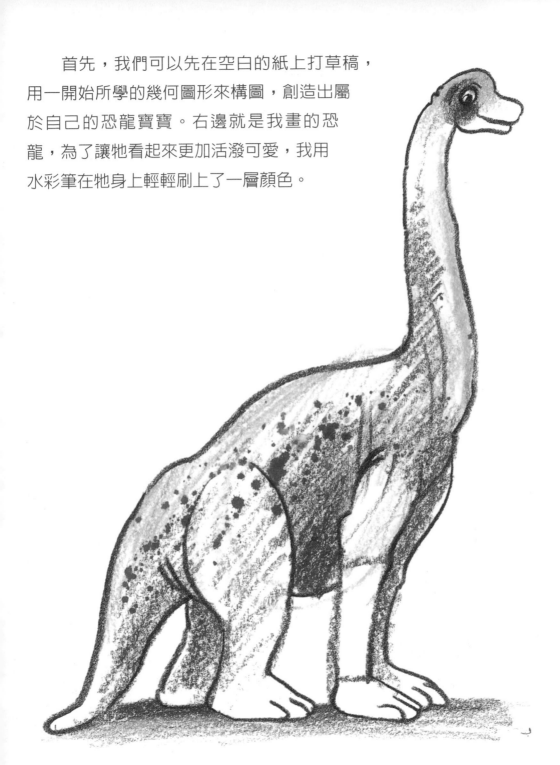

劍龍

　　根據恐龍不同的體型與特徵，我們替牠們取了許多不同的名字，有的聽起來還很古怪呢。

　　首先，我們要畫的是劍龍。劍龍的背部有兩排鋸齒狀的骨板，還有一個厚重且強而有力的尾巴，可以用來攻擊敵人。我們可以用三角形表示牠尖尖的鋸齒狀骨板，用正方形表示牠的皮膚上堅硬的鱗片。

　　大部分的恐龍都是灰灰暗暗的顏色或是深褐色，看起來很單調。你可以幫恐龍塗上喜愛的顏色，想塗什麼就塗什麼喔！

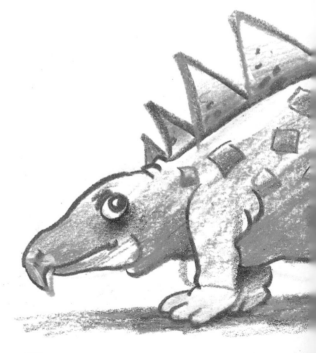

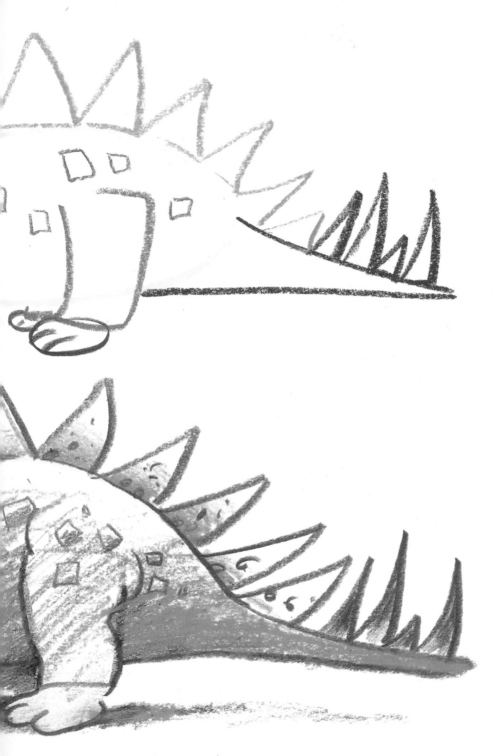

翼手龍

我們從翼手龍的名字就可以知道，牠有一對可以在空中翱翔的翅膀。翼手龍還有一個與眾不同的特徵，就是牠那長得像一把剪刀的長喙和尖銳的牙齒，看起來很嚇人吧！

翼手龍的外型跟鳥類很像，畫的時候可以參考鳥類的畫法，再稍微修改頭部的地方就行了。既然翼手龍會飛，我們還可以幫牠搭配各種不同的背景，可以讓牠在空中自由自在地遨遊，也可以讓牠在水面上迅速飛過呢！

如果不知道如何動手開始畫，那就跟之前一樣，先用幾何圖形打草稿囉！

用三角形和圓形畫出翼手龍的輪廓之後，就可以塗上自己喜歡的顏色了。

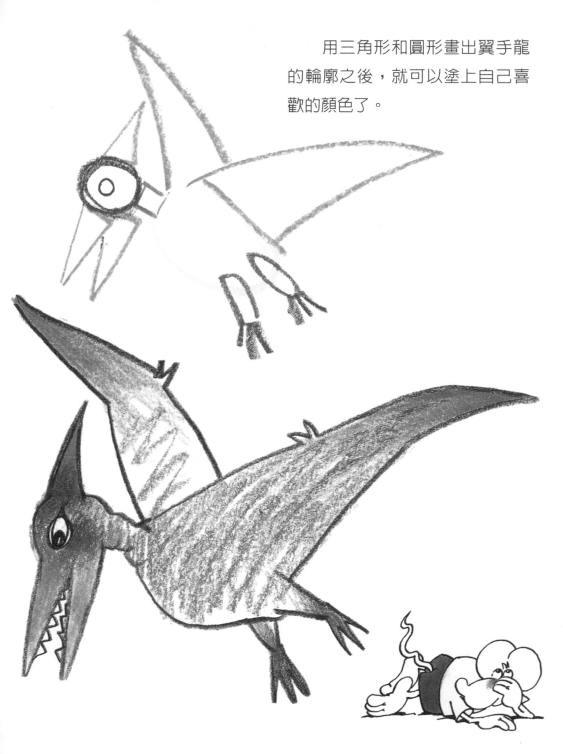

三角龍

　　三角龍有個非常龐大的身體，身長大概九公尺，體重五公噸。為什麼要替牠取名為三角龍呢？因為牠的頭部有三隻角，一隻長在鼻子上，另外兩隻長在額頭上。我覺得牠最好看的地方，就是脖子旁那個看起來很像領巾的頸盾，畫起來是不是很帥氣呢！下面就是我用幾何圖形畫出來的三角龍輪廓，大大小小的三角形用在三角龍身上，最適合不過了。

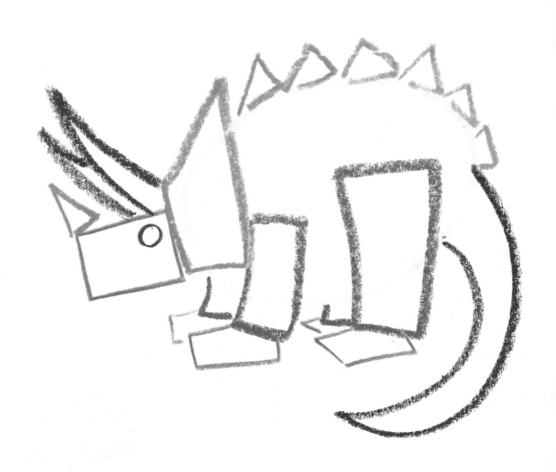

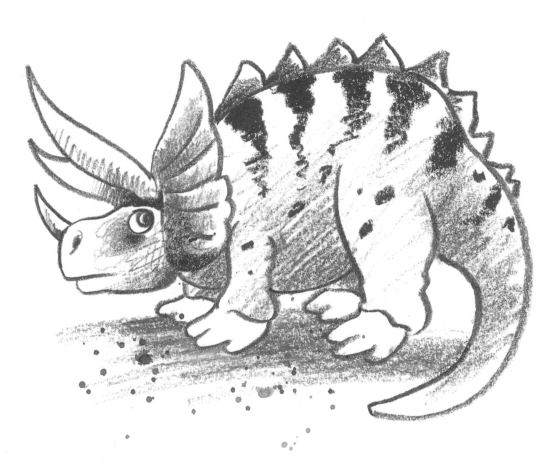

　　有沒有發現我畫的三角龍除了頭部三隻角外，背部還多了一排鋸齒狀的骨板？

　　其實，真正的三角龍是沒有骨板的，但這對我來說不重要，因為這是我自己創造出來的三角龍啊！另外，我輕輕地塗了一些輕快明朗的彩色線條在三角龍的臉上，牠看起來是不是比較快樂呢？如果是你，要怎麼畫出自己的三角龍呢？

我的夢幻恐龍王國

　　到目前為止，我們看到的恐龍模樣，都是一般書中所描繪的。但沒有人可以確切知道牠們真實的長相！或許，恐龍還有別的樣子呢。就由你來畫一隻獨一無二的恐龍吧！你可以畫一隻可愛逗趣的恐龍，也可以畫一隻張牙舞爪的恐龍；可以畫一隻大恐龍，也可以畫一隻小恐龍。你也可以決定牠是一隻胖恐龍或瘦恐龍，個性是溫和的還是凶惡的。不如把所有的恐龍畫出來，集合成一個壯觀的恐龍王國吧！

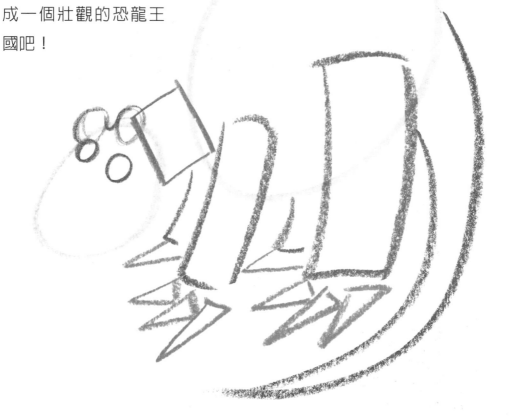

我畫了一隻友善的年輕小恐龍，
牠的身上有許多可愛的彩色斑點。嘿！
小朋友，你也試著畫一個同伴給牠吧！

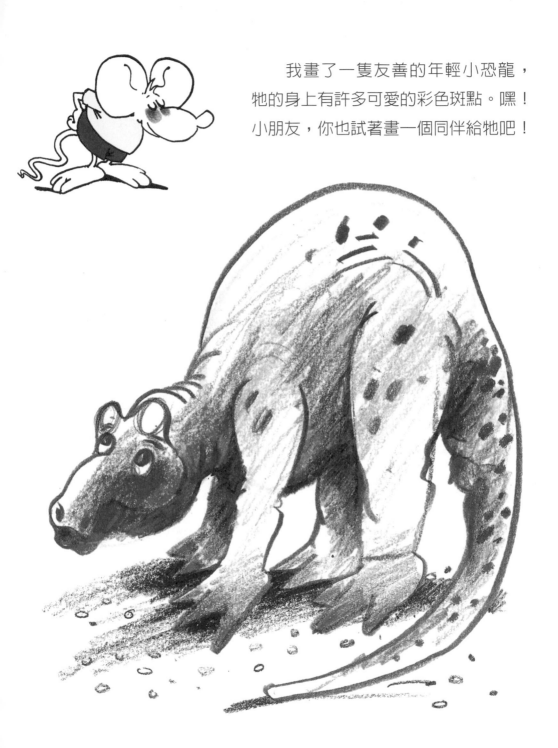

恐龍在哪裡？

現在你已經學會畫很多不同的恐龍了，但是這仍然不夠喔！有時候你會想告訴別人這隻恐龍的故事，例如，牠正在什麼地方，做些什麼事？

我們來看左邊第一張圖裡的小恐龍，你看得出牠是浮在半空中，還是從空中落下來呢？牠正站在原地還是在跳動？你一定很難分辨牠在做什麼，對吧？

不必擔心，只要在恐龍腳下加一條簡單的線條，喔～原來恐龍站在地上呢！

如果把那條線往下挪一點，牠就變成一隻正在跳躍或是懸在半空中的恐龍了。

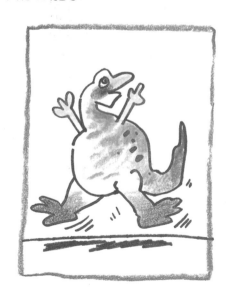

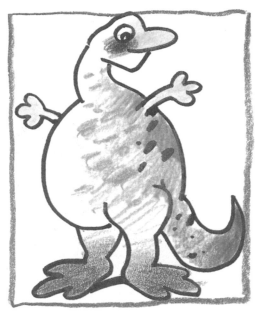

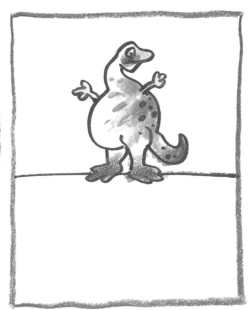

　　畫圖時，物體的大小可以改
變整張圖的空間配置。如果我們
把恐龍畫得大一點，牠看起來離
我們比較近；相反地，如果把恐
龍畫得小一點，牠看起來就離我
們比較遠了。

　　如果畫一條線在恐龍的身體
前面，你瞧，牠悄悄地躲到牆壁
後面囉！

　　你也試一試，畫出自己喜歡
的恐龍，再利用直線呈現牠在圖
中的位置吧！

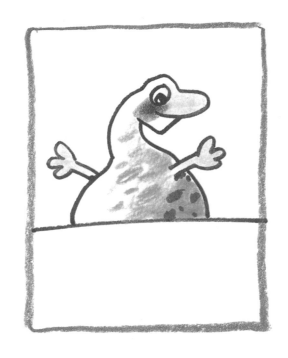

用不同的材料來作畫

就如前面所講，我們並不一定只能用粉蠟筆或彩色鉛筆來畫畫，家裡現有的工具都可以拿來搭配運用。

看看下面的恐龍家族，雖然每一隻恐龍所用的材料都不同，但整張圖看起來還是很有整體感呢。

下面這隻綠色恐龍是用粉蠟筆畫的，利用各種顏色的交疊，可以讓整張圖顯得豐富許多。而恐龍腳下所踩的地面，則是用水彩畫出來的。

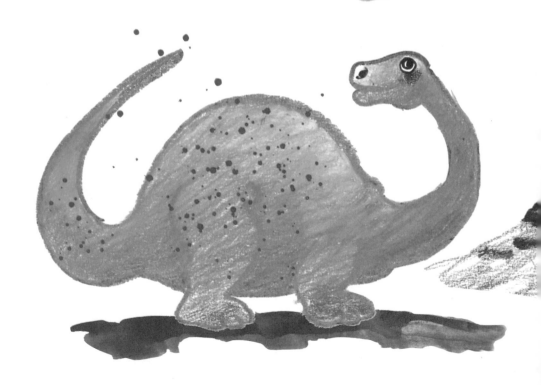

有沒有看到一隻快樂的黃色小恐龍，以及牠身上一圈一圈的可愛花紋？那是用彩色筆畫出來的。

哇，牠正在吃樹上的葡萄耶！發現了嗎？樹的葉子是用手指沾顏料壓印而成的。而一顆顆美味的葡萄則是從別張圖片剪下來貼到這裡的。最下面樹幹的部份，是利用壓畫的方式畫成的。我先用水彩筆沾一些顏料，再把筆頭輕輕壓在紙上，你瞧，一節一節的樹幹就出來了。

底下這隻穿山甲是用拼貼方式做成的，看起來是不是有一層層鱗片重疊的效果呢？接著，我用彩色筆和蠟筆描出牠的五官，這樣表情就很清楚了。

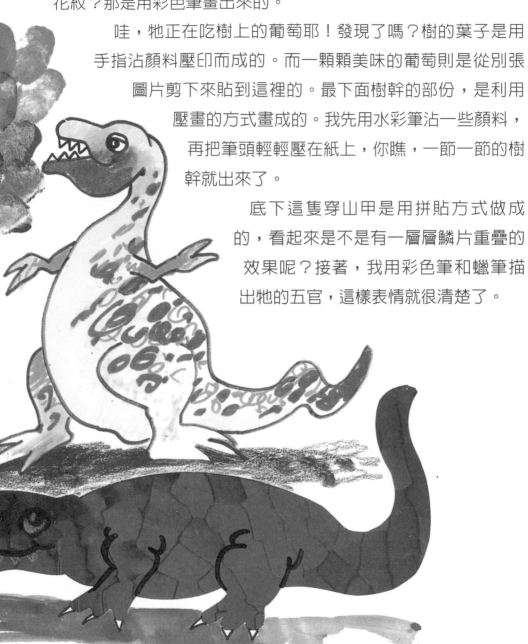

畫出一幅完整的圖

　　練習了這麼多技巧之後，我們可以將幾何圖形、顏色以及空間配置的概念綜合起來，畫出一幅相當完整的圖。當然囉，要記得加上我們可愛的大恐龍喔。

　　在這裡要介紹的是，水彩的平塗法。當我們畫背景時，可以用比較粗的水彩筆沾上厚重的顏料來塗抹大面積的區塊，這樣，整個畫面會非常均勻漂亮。但有個小地方要特別注意，畫的時候要小心，不要塗到畫中的其他東西。

　　圖中這隻大恐龍是怎麼畫出來的呢？我先用色鉛筆輕輕描出恐龍的輪廓，再用水彩幫牠上色。等到水彩半乾時，再刷上其他的顏色。這樣一來，恐龍的色彩是不是有一種模糊、渲染的美感呢？右邊就是一個小小的範例，跟著我一起練習這種畫法吧！

　　地面的部份，是用各種顏色的粉蠟筆參差交疊畫成的。我用拇指輕輕在畫紙上擦過那些顏色，讓顏色更均勻地附著在畫紙上，讓整體呈現出更豐富的色調。

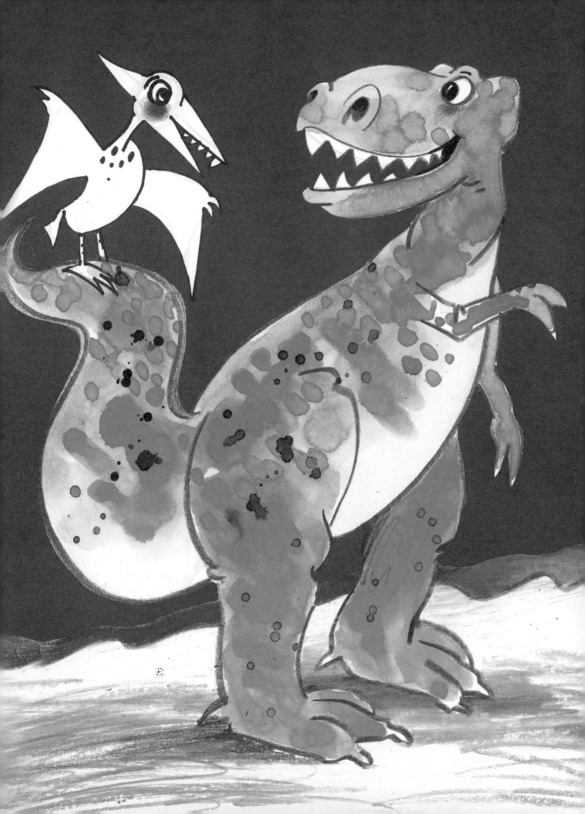

小轎車

　　你知道嗎？車子也有各種不同的款式。由於車子的構造比較複雜，初學者很難把它畫得跟真正的一模一樣。可是我相信，畫一台屬於自己的車，還是一件充滿樂趣的事。來吧，試著用幾何圖形畫出一台自己的車子吧！

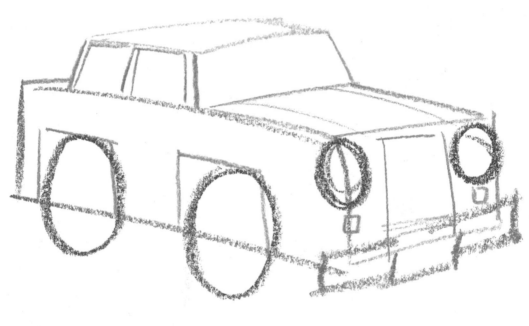

車子的外觀畫好以後，我們就可以開始組裝零件。現在是你盡情發揮想像力的時候了！要替車子裝上大輪胎還是小輪胎？大窗戶或小窗戶？要裝幾盞車燈？通通都可以自己決定。你可以畫一台寬寬扁扁的車子，也可以畫一台有稜有角的車子。你想像中的夢幻車款是什麼呢？

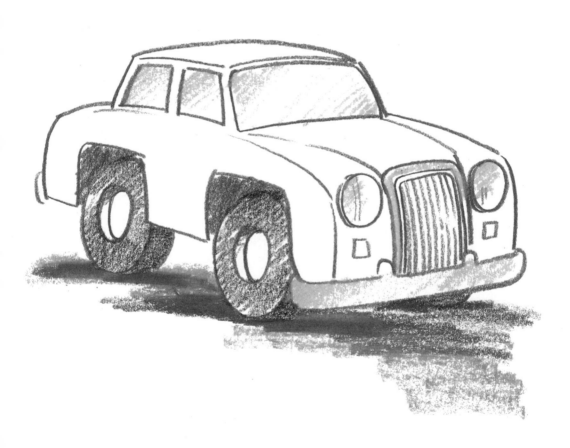

小貨車

　　除了用來載運乘客的小轎車外，還有用來載運各種貨物的小貨車。為了配合不同貨物的需求，貨車的形式當然也會有所不同。我們仍然先利用幾何圖形畫出貨車的輪廓吧！

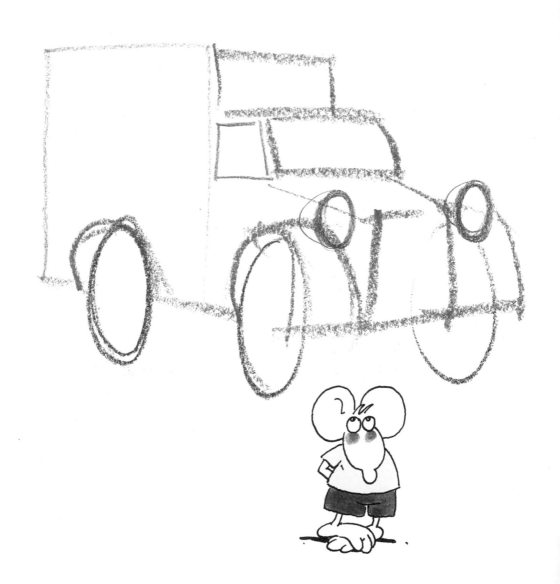

你的貨車是用來運送哪些物品呢？我畫的是一輛水果商的車子，所以，在車子的後車廂上，我畫了幾顆令人垂涎欲滴的水果。你看！整輛車子是不是更加活潑生動，而且讓人一眼就看出這是一台水果貨車呢？當然，你也可以幫車子塗上其他豐富的色彩，或寫上幾個字。小朋友，有空可以多觀察馬路上的車子，看看車廂上面都寫些什麼字、畫了哪些圖案，以後你就會自己畫啦。

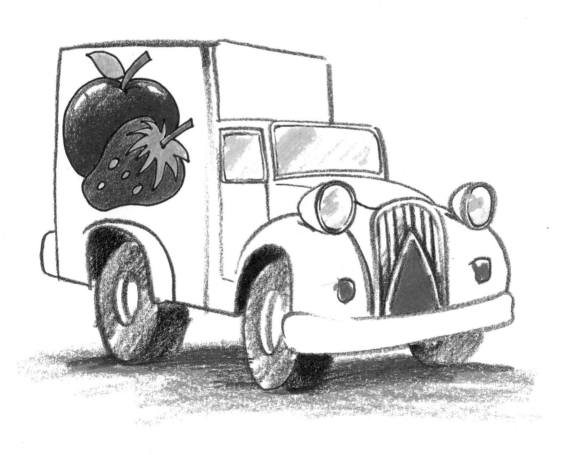

大卡車

　　卡車的體積會比貨車大一點，它的後面通常還會多加一個貨櫃。有趣的是，這些貨櫃的形狀是依照它所運送的物品來決定，所以不見得都是方方正正的。例如，如果這台卡車運送的是液狀物體，貨櫃的形狀就會是圓筒狀的（就像最下面的草稿畫的樣子）。有些車子會用稻草來覆蓋貨櫃上的貨物，或是用木柵欄、圓筒等裝備，來保護貨物。

　　小朋友，你最喜歡哪一種卡車呢？

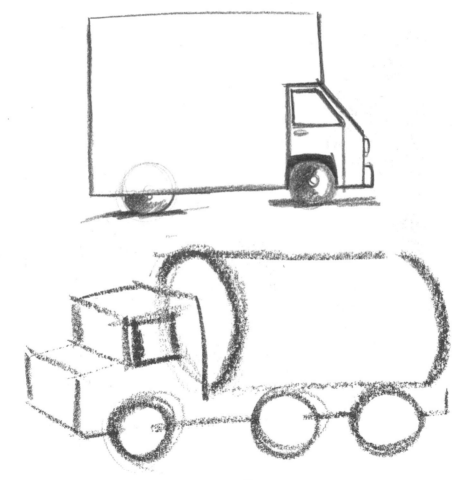

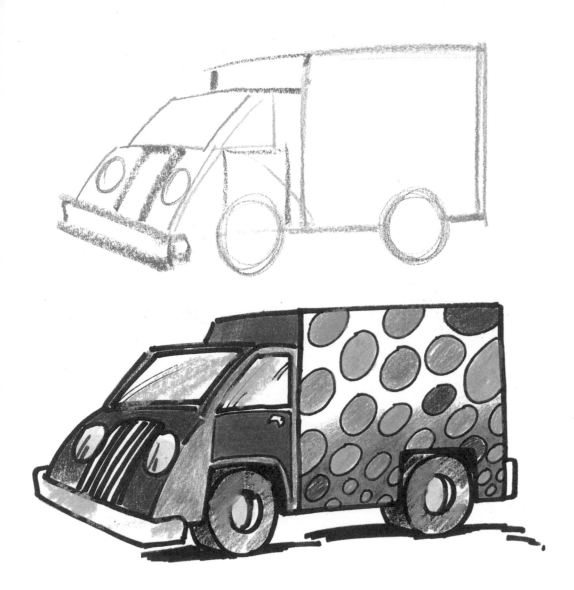

　　跟之前練習過的一樣，只要從幾何圖形開始著手，我們就可以輕輕鬆鬆畫好一台卡車囉！

　　畫出外形輪廓後，我們就可以開始裝飾車子。趕快來塗上你喜歡的顏色或圖案吧！

五顏六色的車子

　　嗨，小朋友，為了激發你們畫車子時的靈感跟興趣，我在這裡要送你們幾台難得見到的酷炫車款，相信你們一定會比我還要喜歡這些車子。把圖畫紙當作一條高速公路，讓所有可愛帥氣的車子都集合在這裡吧！別忘了好好利用我們學過的幾何圖形和色彩喔！

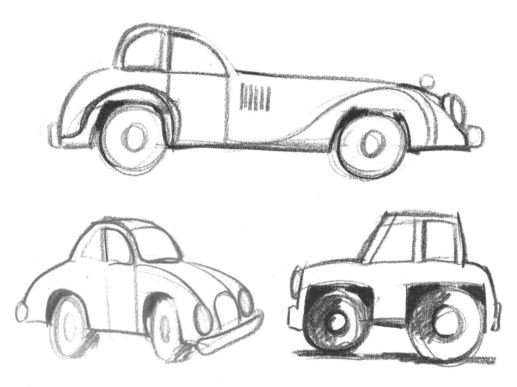

　　在這裡，還是要鼓勵小朋友們儘管發揮創意，可以稍微用誇張的手法來畫圖，不要害怕嘗試新的東西。如果不確定該怎麼下筆，只要先找出幾何圖形，就可以毫不費力地畫好車子囉！

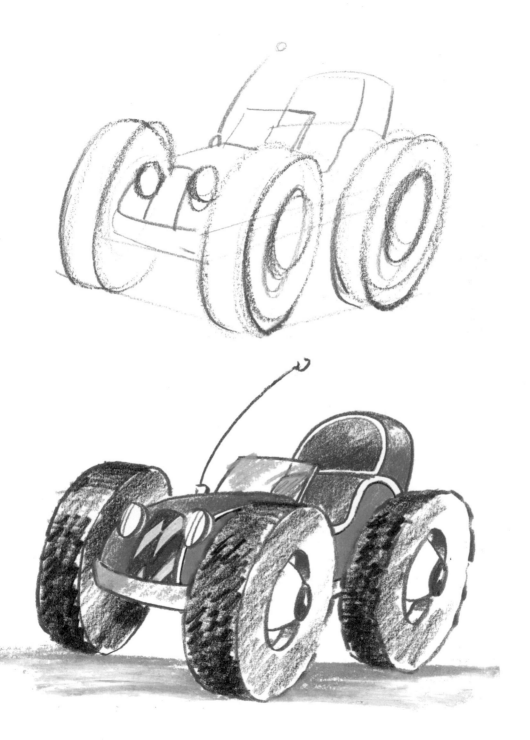

賽車

　　跟上面兩種車款相比，賽車的外型完全不同。你一定曾在電視上看過賽車，由於賽車注重車體的美感與線條的流暢，所以畫的時候要多花一些功夫。你看，下面每一台賽車都有自己獨特的線條與專屬的號碼，這就是區分它們最好的方式。

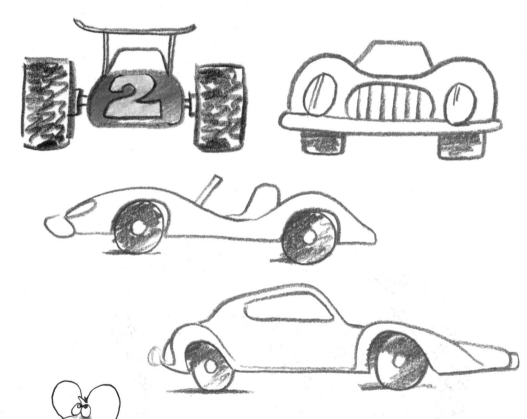

　　你覺得右邊這台一級方程式賽車畫得如何？你喜歡它嗎？

　　跟上面四台賽車一樣，我也是利用幾何圖形把這台賽車畫出來的喔。

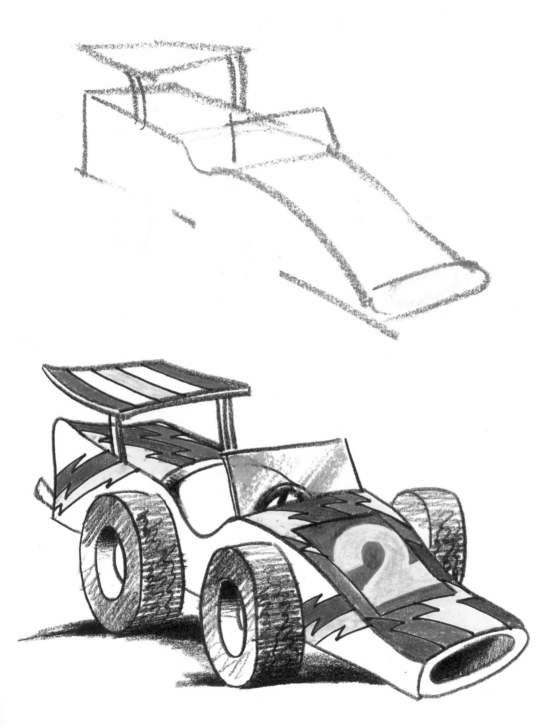

汽車在哪裡？

現在，你一定會畫各種不同款式的車子了，但這還是不夠的喔！你會不會想告訴別人，這台車位在哪裡或這台車即將開往何處？

我們來看左邊第一張圖，你覺得這台車是停在路上還是正在行進當中呢？又或者，它是飄浮在半空中呢？

你一定無法一眼就看出來吧。沒關係，只要在車子底下加上一條簡單的直線，喔～原來車子停在路上呢！

來，我們試著把直線往左下傾斜四十五度，然後在車子後方加上一些線條，來表示車子行進時發出的呼呼聲。哇～我們的車子是不是跑得很快呢？

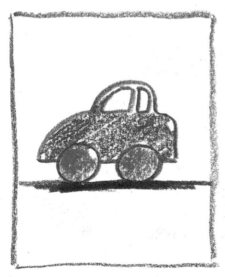

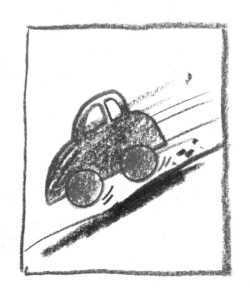

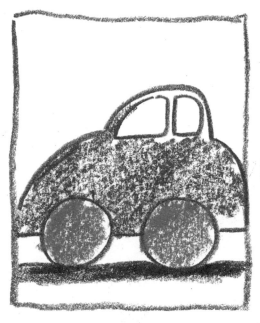

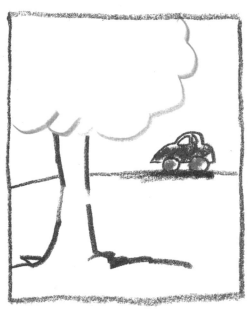

車子的大小可以改變整張圖
的空間配置。試著將車子畫得大
一點，它看起來會離我們比較
近；如果把車子畫得小一點，它
看起來就會離我們比較遠。

　　如果我們把某個物體放在車
子的前面，例如一棵樹，那麼這
張圖就包含了前景（樹）與背景
（車子）的空間配置了。

　　你也來試試看，畫出你喜歡
的車子，再用神奇的直線呈現它
在圖中的位置。

用不同的材料來作畫

　　到目前為止，我們大多是用粉蠟筆或彩色鉛筆來畫畫。當然，家裡現有的繪圖工具都可以拿來搭配運用。

　　看看下面這台車，我用紫藍色的水彩畫出了車頂和擋泥板，車牌上面的散熱器的線條是用粉蠟筆畫的，再用水彩上色。為了表現出整台車開動時搖搖晃晃的感覺，我用水彩畫出輪胎。嘿，想一想，車子開很快時，泥漿會到處飛濺吧！所以我們用水彩筆沾多一點水，塗上顏料，甩一甩畫筆，讓顏料潑灑、滴落在紙上。你瞧，泥漿是不是就飛散在輪胎四周了！

　　大膽地嘗試這個新畫法吧。只是要注意，選一個空間較大的地方來作畫，才不會把顏料潑得到處都是喔！

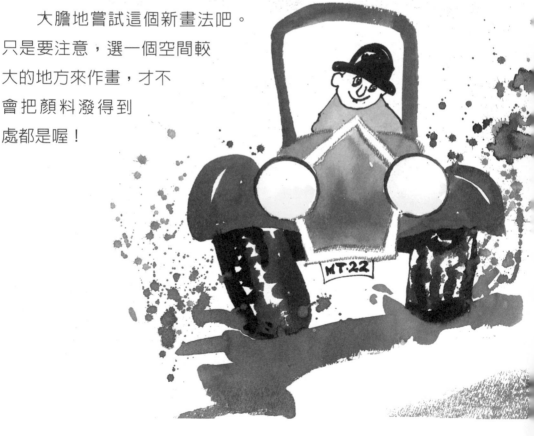

再來看看下面這張圖，這整台車子都是用彩色筆畫出來的，只有一個地方不是，就是它的輪胎，輪胎是從雜誌上剪下來的。有沒有發現，加上這個「真實」的輪胎後，整部車看起來更有立體感了。

　　而交通號誌和街道部份，則是用粉蠟筆畫出來的。為什麼要用粉蠟筆呢？因為我們這張圖用的是紙質比較粗糙、表面略帶有凹凸紋路的水彩紙，只要輕輕用粉蠟筆上色，很容易就產生立體感了。

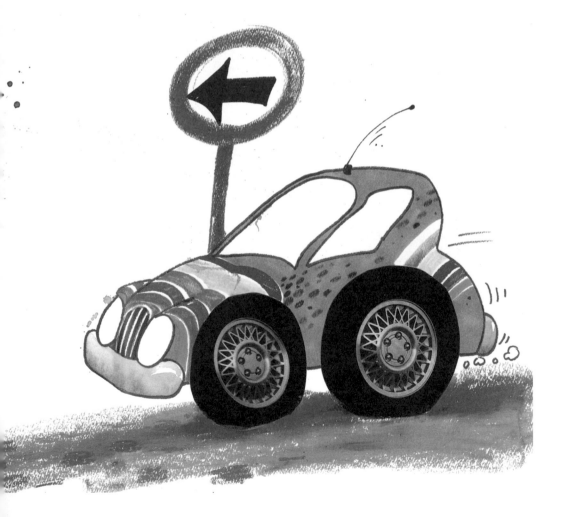

畫出一幅完整的圖

練習了這麼多技巧之後，我們還是要將幾何圖形、顏色以及空間配置的概念綜合起來，畫出一幅完整的圖。當然囉，還要有一台夢幻小車。

我的老鼠正載著一大塊乳酪，開著牠的嘟嘟車去鄉下旅行。你想畫什麼呢？

那塊美味的大乳酪是從雜誌上的圖片剪下來的，天空和車子是用水彩畫。我們可以用不同比例的水分來稀釋顏料，讓色彩有濃淡之分。用另一種潑灑的方式，也可以呈現出驚奇的效果。旁邊的黃色水滴就是一個小小的試驗，你也一起來試試看吧！

用不同材質的紙張畫出來的質感會有所不同。所以，同樣用粉蠟筆來作畫，以粗糙紙質與光滑紙質所呈現出的效果也不盡相同。

在粗糙的紙上輕輕畫出路面的線條時，就可以明顯表現出石板路樸實的感覺。

蠟筆中含有蠟與油的成分，用水刷過時會產生排水現象。我們的車燈與輪胎就是用這種方式畫出來的，是不是有另一種趣味效果呢？

老鼠是用色鉛筆畫的。色鉛筆的特性之一，是遇到水會化開。所以要注意，不要讓色鉛筆沾到水，以免顏色在紙上暈開。

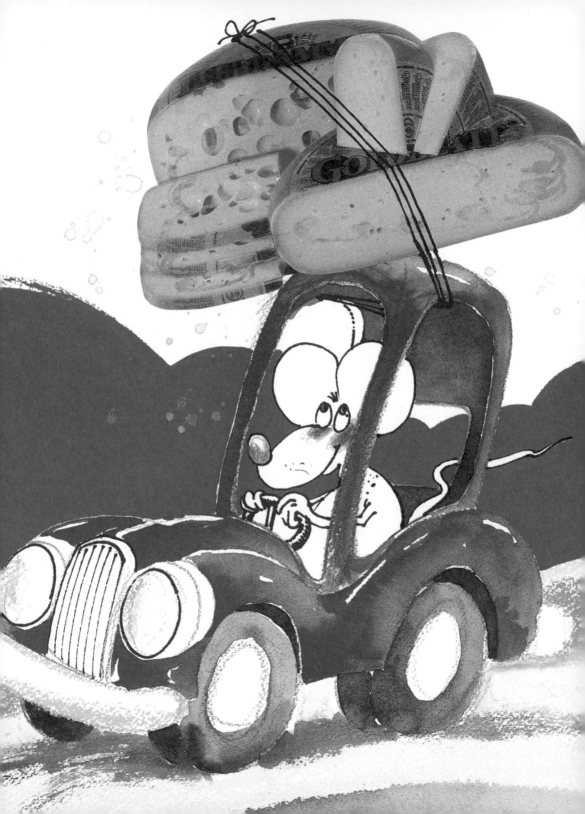

聖誕老公公

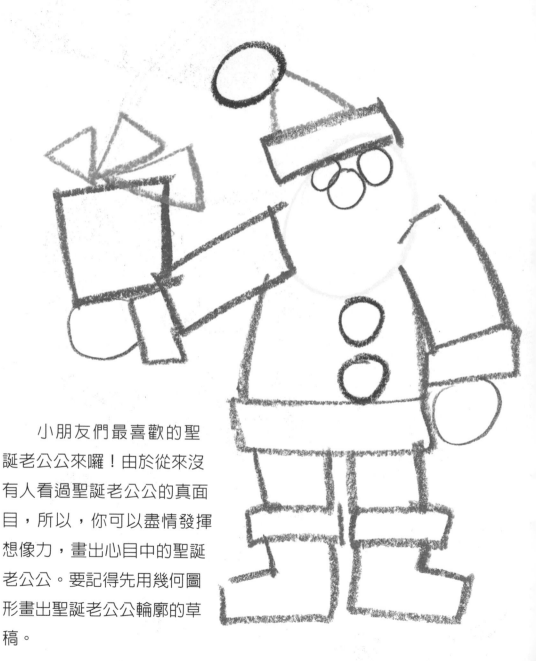

小朋友們最喜歡的聖誕老公公來囉！由於從來沒有人看過聖誕老公公的真面目，所以，你可以盡情發揮想像力，畫出心目中的聖誕老公公。要記得先用幾何圖形畫出聖誕老公公輪廓的草稿。

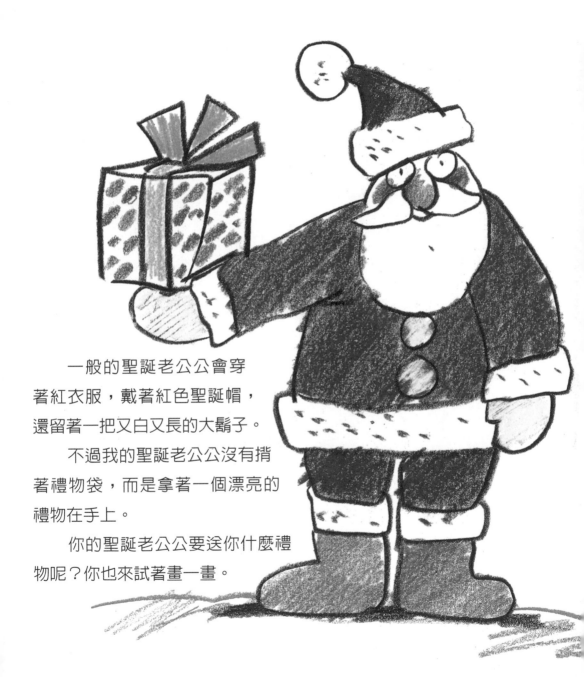

一般的聖誕老公公會穿
著紅衣服，戴著紅色聖誕帽，
還留著一把又白又長的大鬍子。

　　不過我的聖誕老公公沒有揹
著禮物袋，而是拿著一個漂亮的
禮物在手上。

　　你的聖誕老公公要送你什麼禮
物呢？你也來試著畫一畫。

聖誕麋鹿

聖誕老公公的交通工具是雪橇。那你知道拉雪橇的，是什麼動物嗎？嘿嘿，是聖誕麋鹿。麋鹿生活在冰天雪地的北極，牠長得跟花鹿很像，只是角的形狀有點不同。根據傳說，拉雪橇至少要有兩隻麋鹿！

你可以畫出自己心目中的麋鹿，不必太在意牠應該是什麼樣子。最重要的，還是要先用幾何圖形畫出牠的輪廓。

下面這隻麋鹿跑得很快吧？

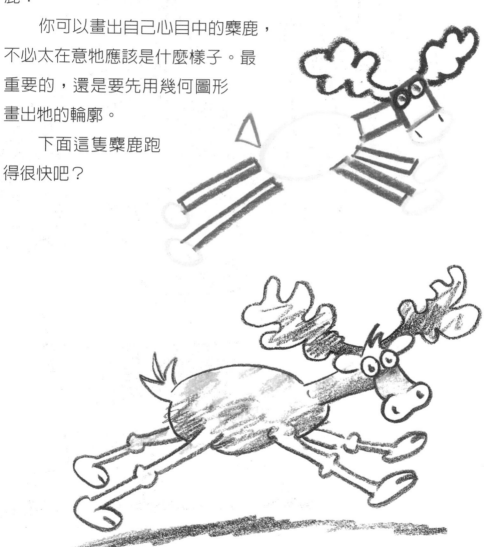

120

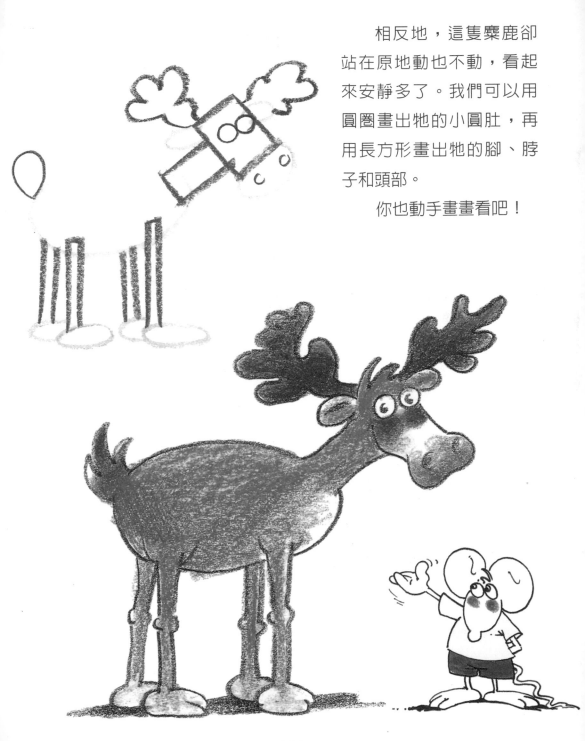

相反地，這隻麋鹿卻站在原地動也不動，看起來安靜多了。我們可以用圓圈畫出牠的小圓肚，再用長方形畫出牠的腳、脖子和頭部。

你也動手畫畫看吧！

小天使

　　提到聖誕節，我們別忘了還有一個重要的角色，那就是小天使，她可是上帝派來的使者。由於沒有人看過真正的天使，所以我們可以發揮想像力，畫出各種不同樣子的天使。在聖誕節時，人們會在聖誕樹上或櫥窗裡佈置許多金色小天使，也會販賣各種印有小天使的圖畫或是卡片。我在下面畫了一些造型不同的小天使。跟之前一樣，你也可以用幾何圖形畫出自己的小天使喔！

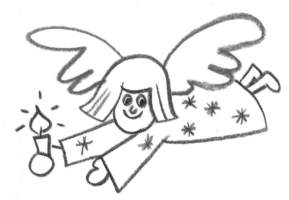

大大小小的三角形圖案最適合用來畫裙子，而頭部用的是圓形。可愛的小天使不僅會蹦蹦跳跳，也會安安靜靜地坐著，甚至會在空中飛來飛去喔。你要怎麼畫出這些動作呢？

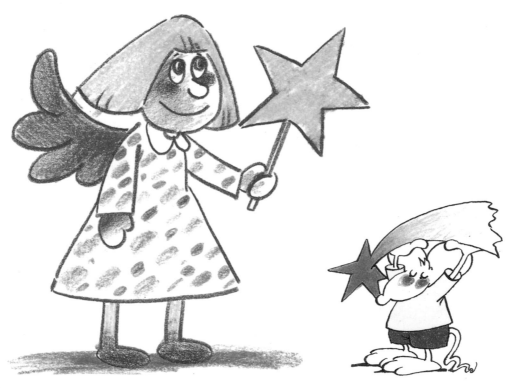

123

聖誕樹

　　聖誕樹也是過聖誕節時不可或缺的主角之一喔！每個家庭都會佈置自己家裡的聖誕樹，有人會把小星星和糖果掛在樹上，有人會掛五彩繽紛的彩色球和鈴鐺，也有人會掛亮晶晶的金色和銀色小球。當你畫聖誕樹的時候，可以隨心所欲地佈置屬於自己的聖誕樹，例如，用各式各樣的聖誕彩球、小天使娃娃、鈴鐺和星星等。為了讓你擁有更多的靈感，我已經幫你畫好一些聖誕飾品了。仔細瞧一瞧它們，你知道它們是由哪些幾何圖形組成的嗎？

畫聖誕樹時所用到的幾何圖形不會太複雜。樹的主體只需要一個大三角形就夠了，而聖誕樹的樹幹和底座則是簡單的長方形。加上一些琳瑯滿目的飾品和蠟燭後，哇，大功告成了！好好享受裝飾聖誕樹的樂趣吧！

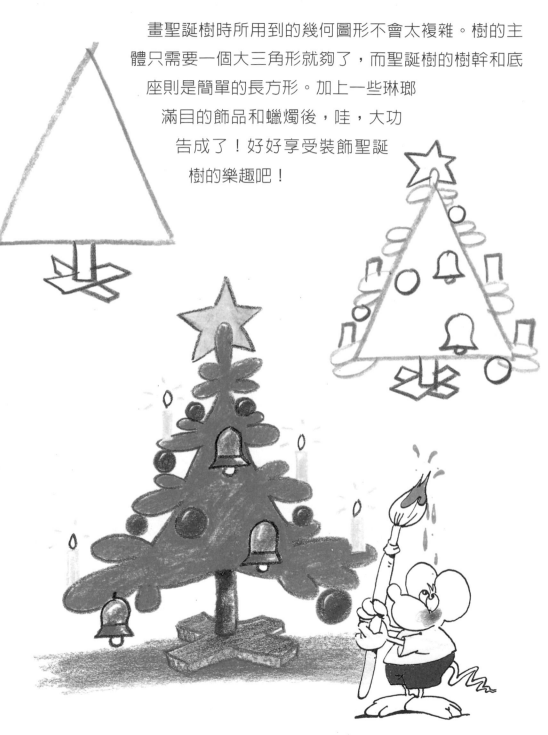

小鳥玩偶在哪裡？

現在，你一定可以畫出各種跟聖誕節有關的東西了，但如果只是隨便把所有東西畫在紙上，並不是一幅完整的圖畫喔！你會不會想多描述一下這些東西呢？

我們來看左邊第一張圖。你覺得這隻用來裝飾聖誕樹的小鳥玩偶正浮在半空中，還是由空中往地面掉落？牠的翅膀是靜止的，還是擺動的？你一定看不出來吧？

沒關係，只要在小鳥底下加上一條直線，喔～原來小鳥站在地上呢，而那條神奇的直線就是小鳥所站的地面。

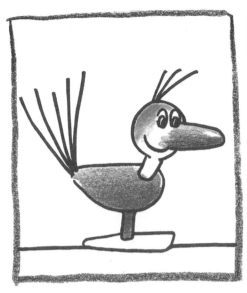

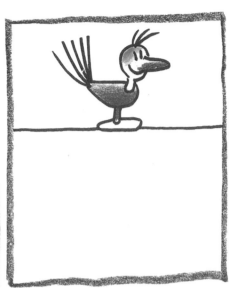

如果我把直線往下挪一點，哇，小鳥飛翔在空中了。

小鳥的大小可以改變整張圖的空間配置。如果把小鳥畫得大一點，牠看起來離我們比較近；如果把小鳥畫得小一點，牠看起來離我們比較遠。

如果在小鳥的身體前面畫一條線呢？你瞧，小鳥躲到牆壁後面去啦！

你也來試試看，要不要畫個可愛的小天使，再用神奇的直線呈現她在圖中的位置？

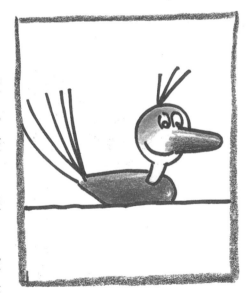

用不同的材料來作畫

就如前面所講，我們並不一定只能用粉蠟筆或彩色鉛筆來畫畫，家裡現有的工具都可以拿來互相搭配運用。你喜歡聖誕老公公和他的雪橇麋鹿嗎？我們就來畫他們吧！

在下面這幅圖裡，我用黑色彩色筆勾勒出老公公的線條，再用其他顏色的彩色筆分別上色。至於禮物上面的小圓點則是用粉蠟筆輕輕塗上去的喔！

雪橇的輪廓也是用彩色筆畫的，為了增添一點柔和的感覺，我選擇用水彩來上色。彩色筆和水彩的顏料碰到時，顏色會稍微暈開，產生另一種效果。而雪橇上的繩索，是用粉蠟筆畫成的。

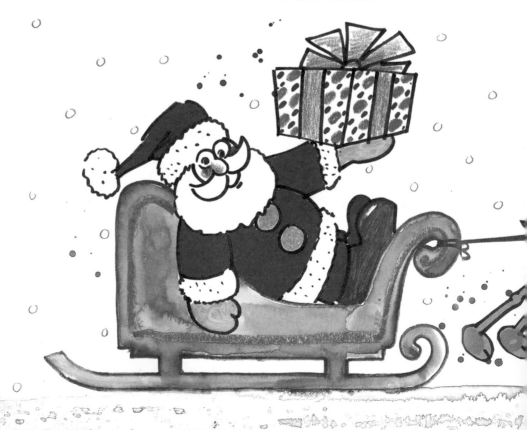

底下那一大片雪地是怎麼畫出來的呢？嘿，我用了一個特殊的技巧，你一定會覺得很有趣：首先，我用白色的粉蠟筆在紙上畫一些粗線條。接著，再用多一點的水稀釋藍色水彩，把調和過的水彩刷在剛剛那層白色上面。由於蠟筆有排水的特性，藍色水彩無法和白色蠟筆融合，於是就在蠟筆旁暈開，變成不規則的小水滴。最後，我用色鉛筆畫出一個一個的小圓圈，代表天空飄落的小雪球。你瞧，漂亮的雪地世界就出現了！

　　比較需要一點技巧的是，兩隻一前一後拉著雪橇的麋鹿。所以我想出了一個好點子。先在兩張不同顏色的色紙上把牠們畫出來，剪下之後，依序貼到這幅圖裡。你看，兩隻分工合作的麋鹿就出現了。

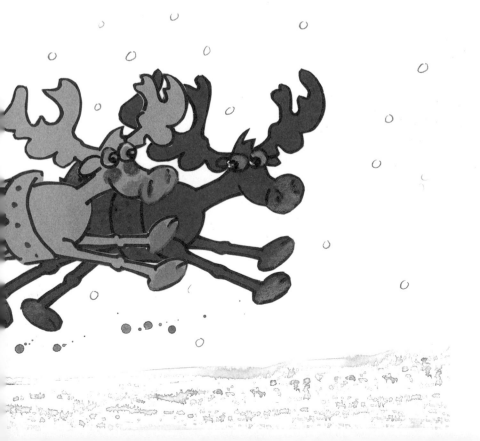

畫出一幅完整的圖

　　最後，我們再將前面學過的幾何圖形、顏色以及空間配置的概念綜合起來，畫出一幅完整的圖。由於我們的主題是聖誕節，我選擇了小雪人與聖誕樹做為我的主角，很有創意吧！

　　在這裡，我又要教小朋友一個有趣的小技巧了。先將彩色紙用打孔機打洞，把那些掉在打孔機內的圓圈圈貼到圖裏，小雪球就從天而降了。而聖誕樹上的玻璃小球，是先畫在別張彩色紙上，再剪下來貼到這裡的。

　　活潑生動的綠色聖誕樹是怎麼畫的呢？我用深綠色與淡綠色的粉蠟筆畫出許多交錯的線條，用大拇指擦壓那些色塊，深綠色與淺綠色的色塊就融合成更豐富的顏色了。

　　小朋友，還記得雪地是怎麼畫的嗎？把藍色水彩塗在白色粉蠟筆塗過的地方，由於藍色水彩無法和蠟筆融合，會暈開成一滴滴水珠。在白色蠟筆與藍色水彩間還有一些小空隙，用藍色水彩再上色一次，讓整個區塊更完整、均勻，就大功告成囉！

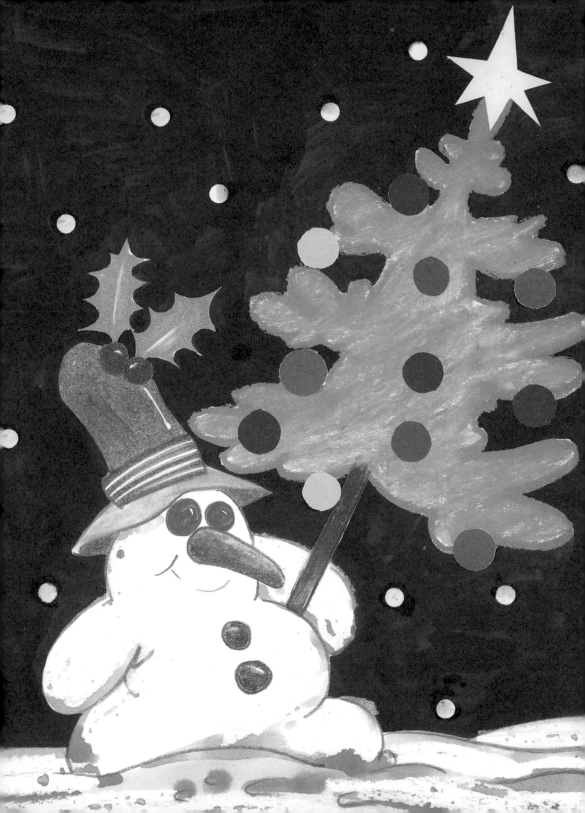

國家圖書館出版品預行編目資料

我的第一堂繪畫課／烏蘇拉‧巴格拿（Ursula Bagnall）
文；布萊恩‧巴格拿（Brian Bagnall） 圖；高鈺婷 譯，--初
版，--台北市：信實文化行銷，2007〔民96〕
144面；16.5×21.5公分
譯自：Die Kindermalschule
ISBN 978-986-83680-0-2（平裝）
1.兒童書
947.47 96016674

我的第一堂繪畫課

作　者：烏蘇拉‧巴格拿（Ursula Bagnall）
繪　圖：布萊恩‧巴格拿（Brian Bagnall）
譯　者：高鈺婷
總編輯：許麗雯
主　編：劉綺文
美　編：陳玉芳
行銷總監：黃莉貞
發　行：楊伯江
出　版：信實文化行銷有限公司
地　址：台北市忠孝東路四段341號11樓之三
電　話：（02）2740-3939
傳　真：（02）2777-1413
http://www.cultuspeak.com.tw
E-Mail：cultuspeak@cultuspeak.com.tw
郵撥帳號：50040687 信實文化行銷有限公司
製版：菘展製版（02）2246-1372
印刷：松霖印刷（02）2240-5000
圖書總經銷：大眾雨晨圖書有限公司
地址：台北縣中和市中正路872號10樓
電話：(02)3234-7887
傳真：(02)3234-3931

2007年10月初版一刷
定價：新台幣280元整